我从小就喜欢传统文化，常常幻想着自己能腾云驾雾，呼风唤雨。那时候住在农村，我每天都与猫猫狗狗打交道，自然，它们便成为我自创的神话故事里的一部分。

长大后我从事了动漫相关工作，在偶然的机会下看到八仙九猫的手办，好奇是什么样的设计师，可以把传统文化和时尚语言精准地结合在一只只性格不同的猫咪身上。

看到仙猫狸将的八仙九猫画集，繁杂而统一，传统又时尚，张张画作独立成品，连在一起又有一个隐然的世界观。真心喜欢！

黎贯宇　灌木文化总经理 / 当代艺术家

· "仙猫狸将"联合创始人
· 山西省动漫协会副会长
· 于 2014 年、2016 年两度入选文化部文化产业创业创意人才库
· 导演的动画作品《奇奇怪怪》入选国家动漫品牌建设和保护计划创意项目
· 作品《APPLE》获第十一届中国国际动漫节金猴奖最具潜力动画短片，并在俄罗斯 SARMAT 国际独立电影节中获最佳动画短片奖

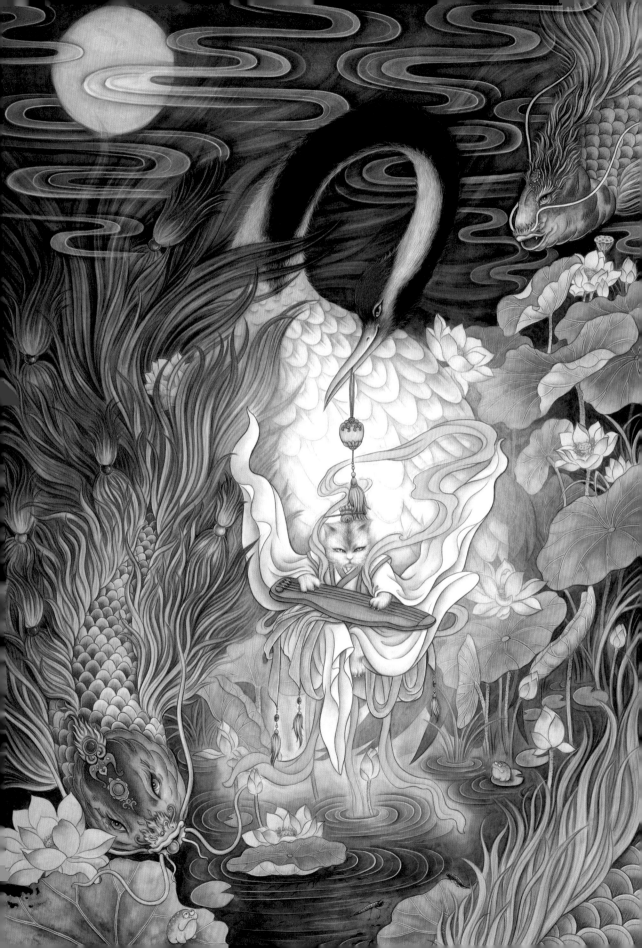

目录

CONTENTS

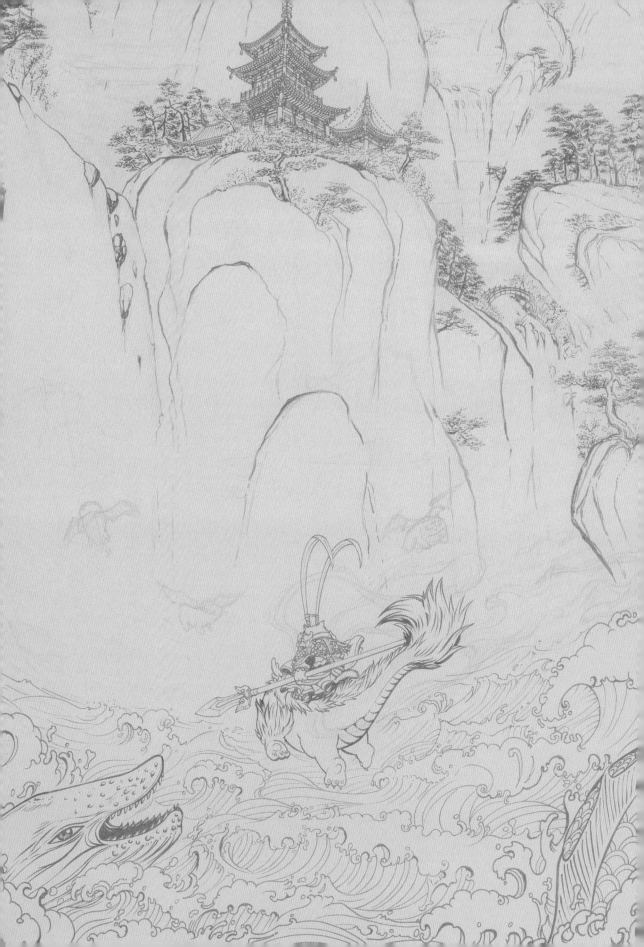

绘匠

宇宙中隐藏着一个不为人知的神秘地方，在那里，细密如银毫的雨丝轻纱一般笼罩天地，绿水似青罗玉带绕林而行，连绵起伏的远山影影绰绰，远远望去，那一座座深红的宫殿像嵌在雪地上一样。不时会有一个个脚踏祥云、形似猫仙的尊者，与我们擦肩而过。

在梦幻传说中，这个仙界如此令人熟悉而亲切，它由猫仙人掌控，与魔界对抗，平衡仙、魔、凡三界的喜怒哀乐。拥有通天法术的仙猫，普救生灵，匡扶正义；骁勇善战、攻无不克的狸将，勇除妖魔，镇守四方。古人的字画雕塑所诉说的神话故事，承接了那段时期的艺术，对后世也产生了深远的影响，彻底解放了我们的想象力。

如今我们通过想象，结合史料，将自己的身心投入创作之中。我们将古时优秀的创作与如今的东方曲线美学相结合，集两者之长于一身，既能做好对意境的把握，也能做好对细节的勾勒，达到了一种极致的境界，描绘出一个不一样的猫仙人的世界。我们赋予绘画最崇高的意境，达到教化人伦的境界，从而产生了独特的艺术文化。传统工笔画的延续，与现代水彩的融合，蕴含着不同的匠人精神。

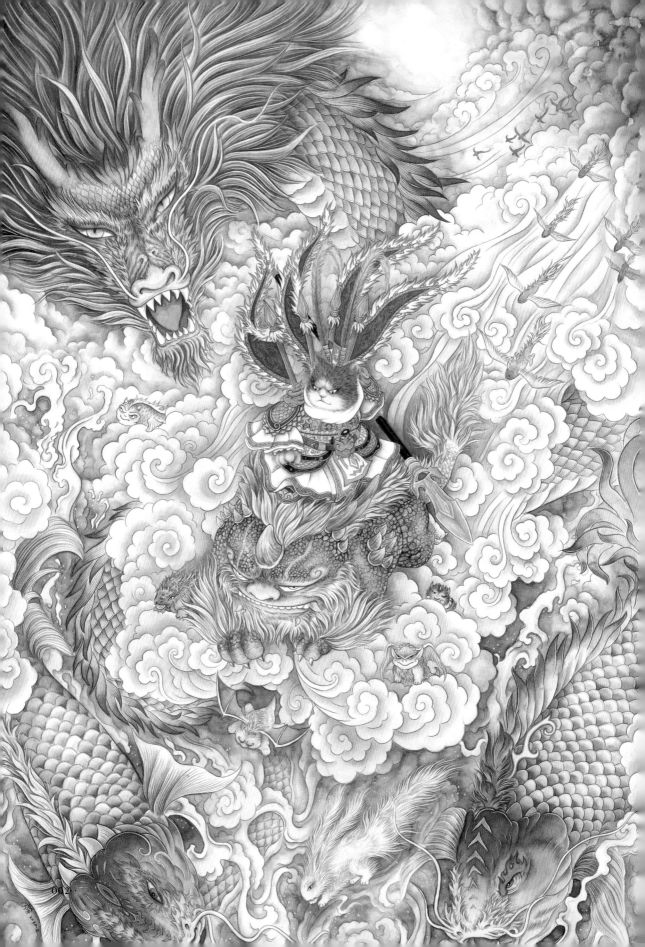

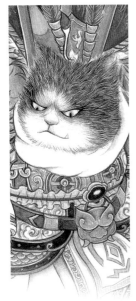

二郎真君 戦

心高不认天家眷，性傲归神住灌江。
赤城昭惠英灵圣，显化无边号二郎。

七十二般变化无猫能敌，神勇猫王大将军，仙界无敌战神，灌口二郎真君，手持九尺长枪，带着豪迈的气场，踏着七彩祥云而来。

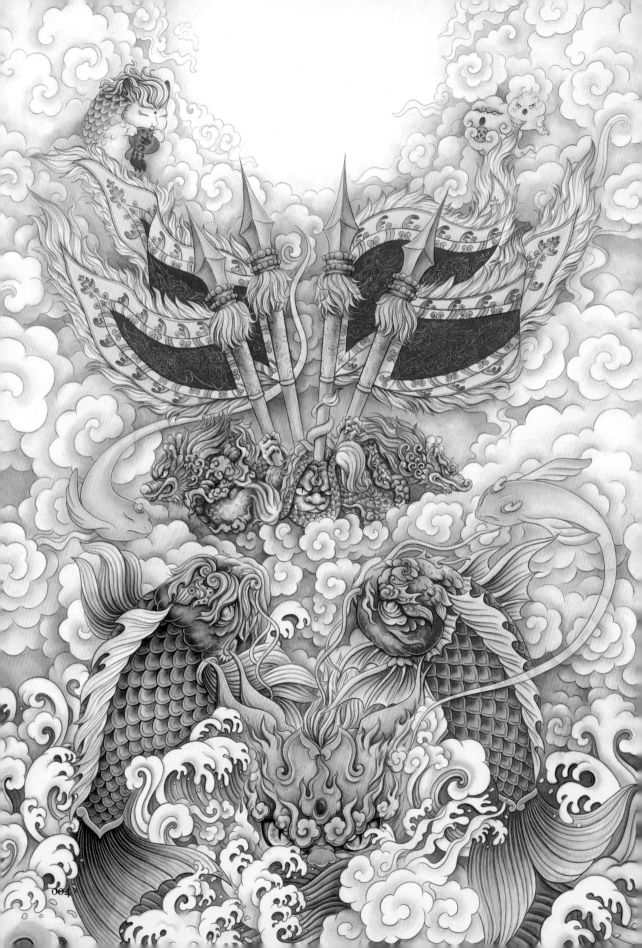

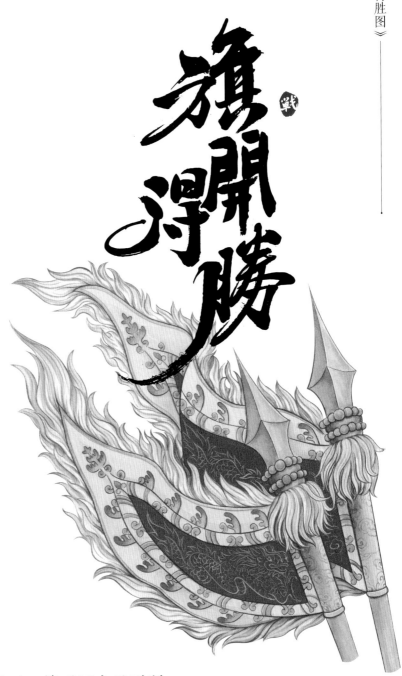

旗開得勝
戦

萌严宝气缠丹云，旗开四方风雨顺。
双锦金鲤跃龙门，齐聚猫仙贺新禧。

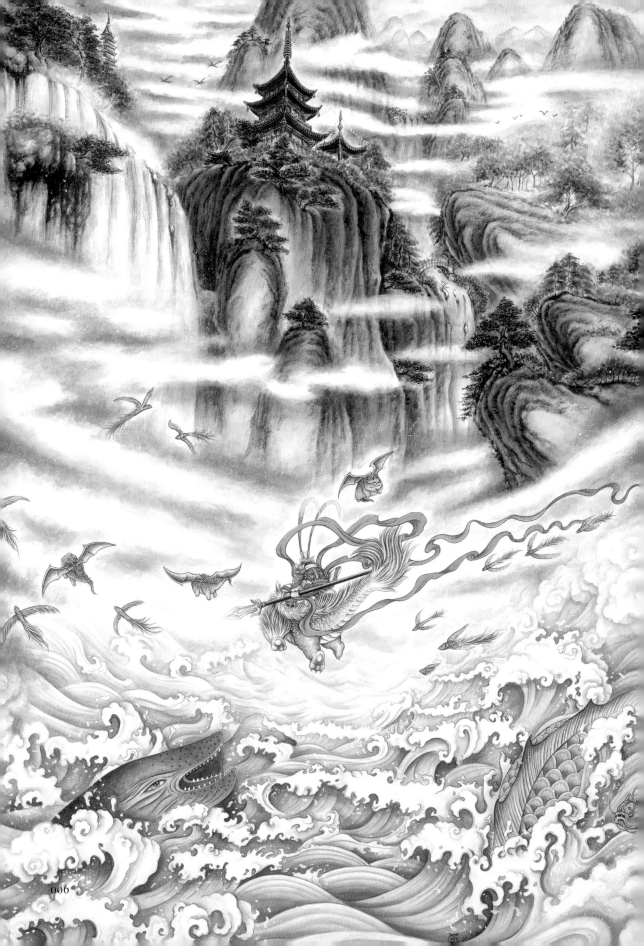

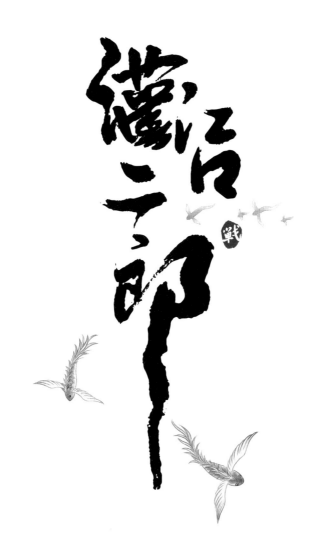

灌江二郎

心高不认天家眷，性傲归神住灌江。

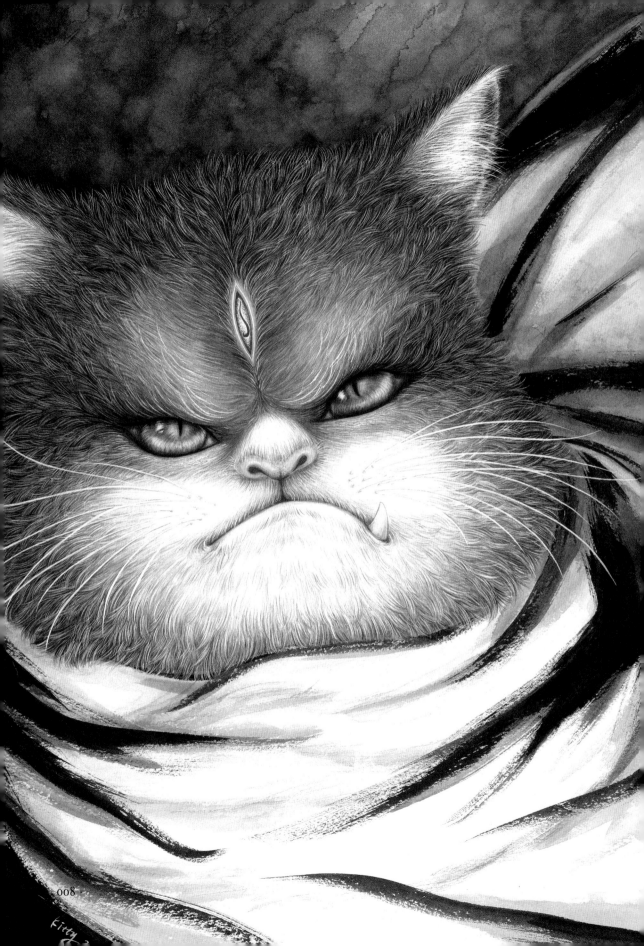

战神

仪容清俊貌堂堂，两耳直立目有光。

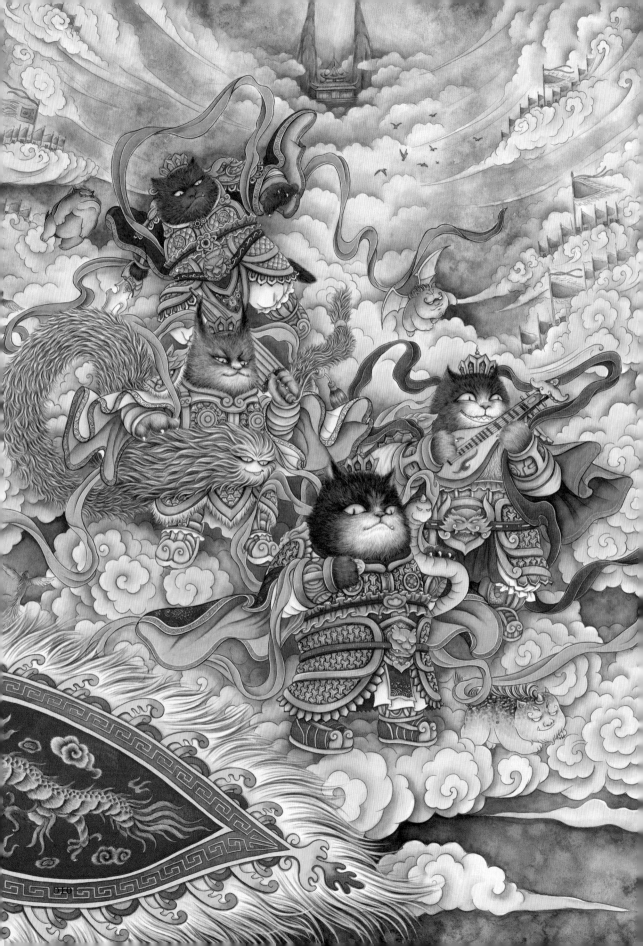

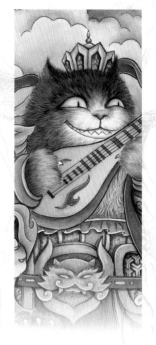

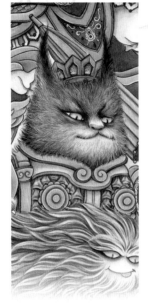

云宫展风山河寻，猫将金甲战乾坤。

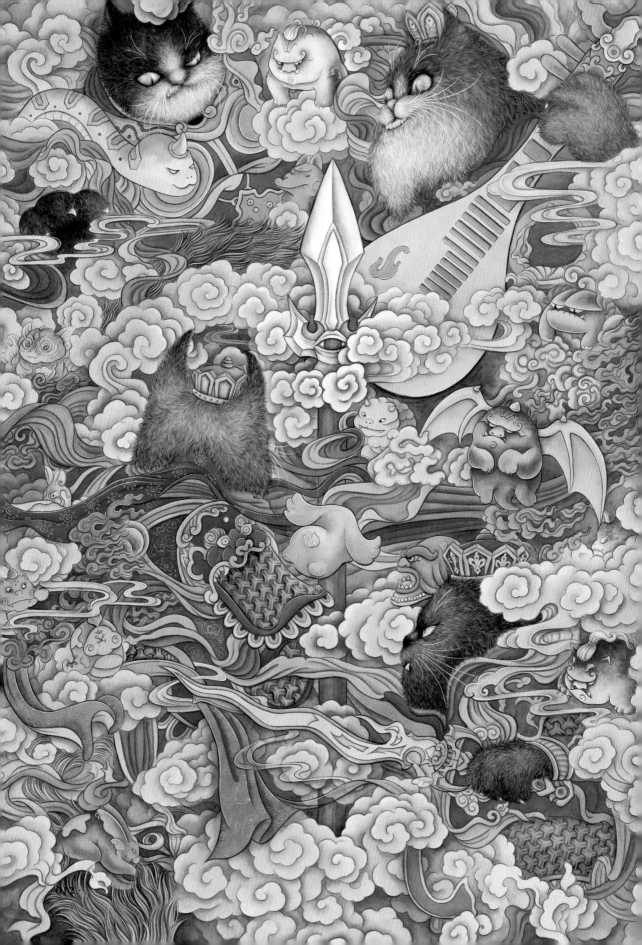

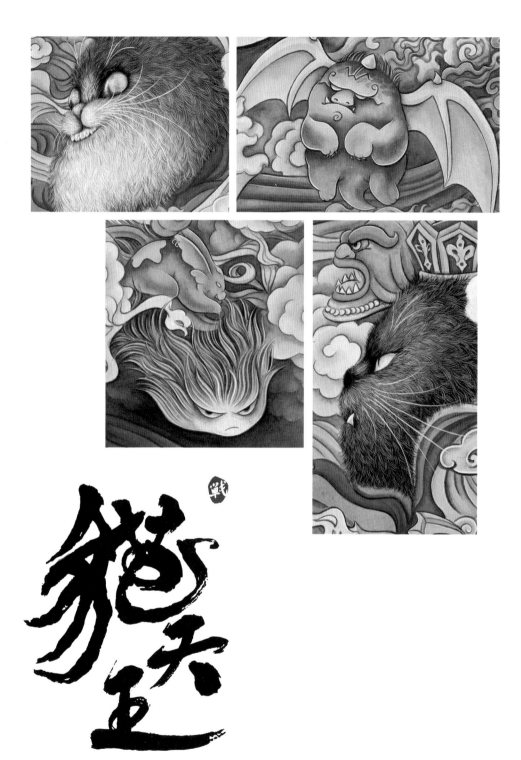

猫天王

仙猫乾坤浪山海，狸将神勇斩妖魔。

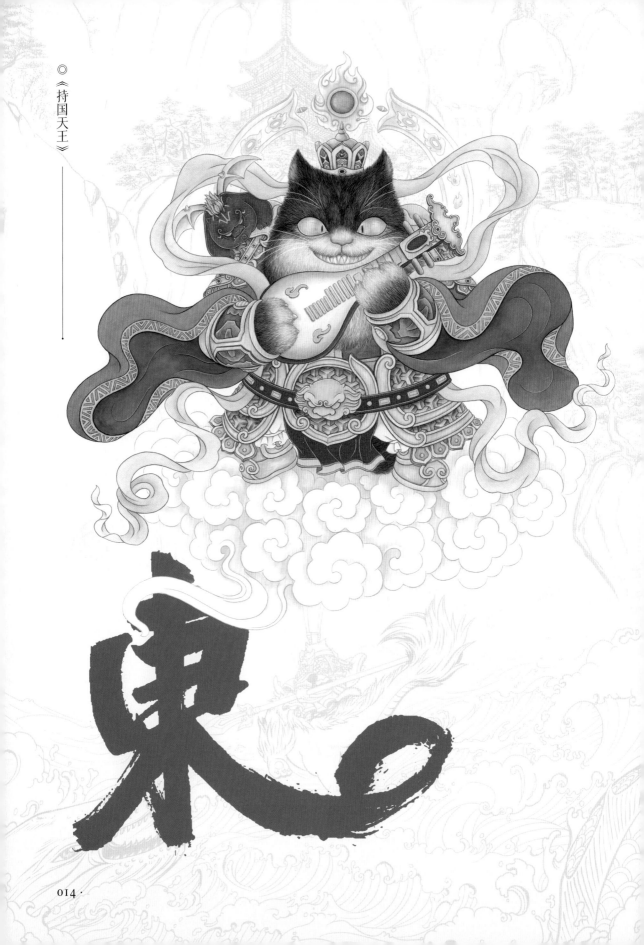

东

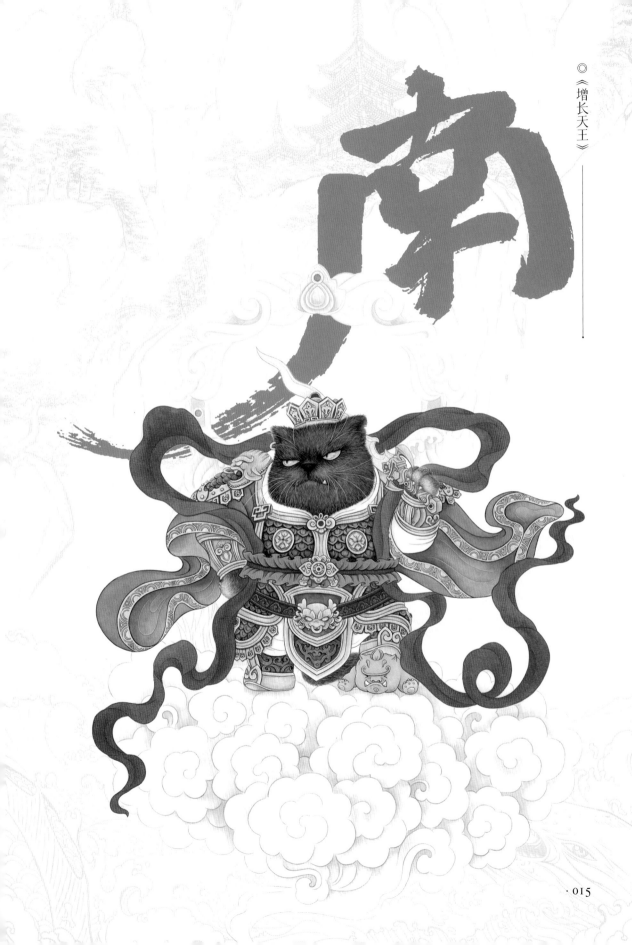

南

◎《增长天王》

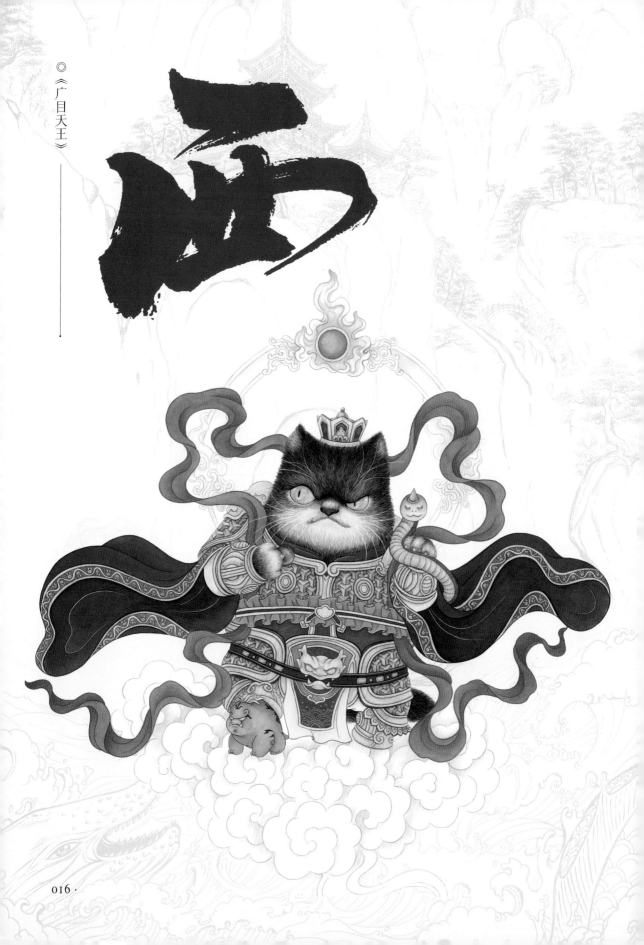

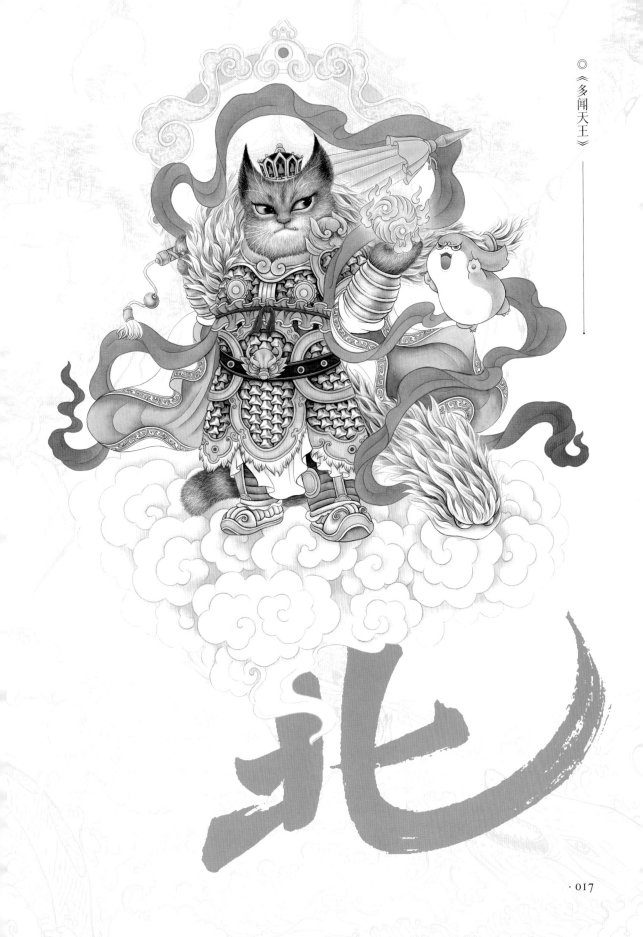

北

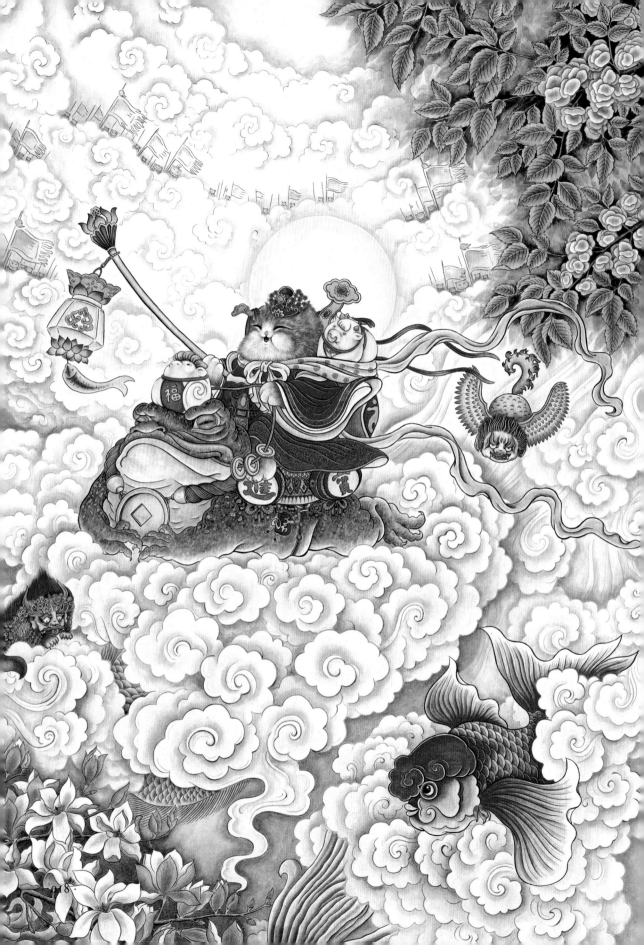

神猫

锦衣玉带面含笑，身携如意聚宝盆。
挑灯驾云无声过，招财纳福滚滚来。

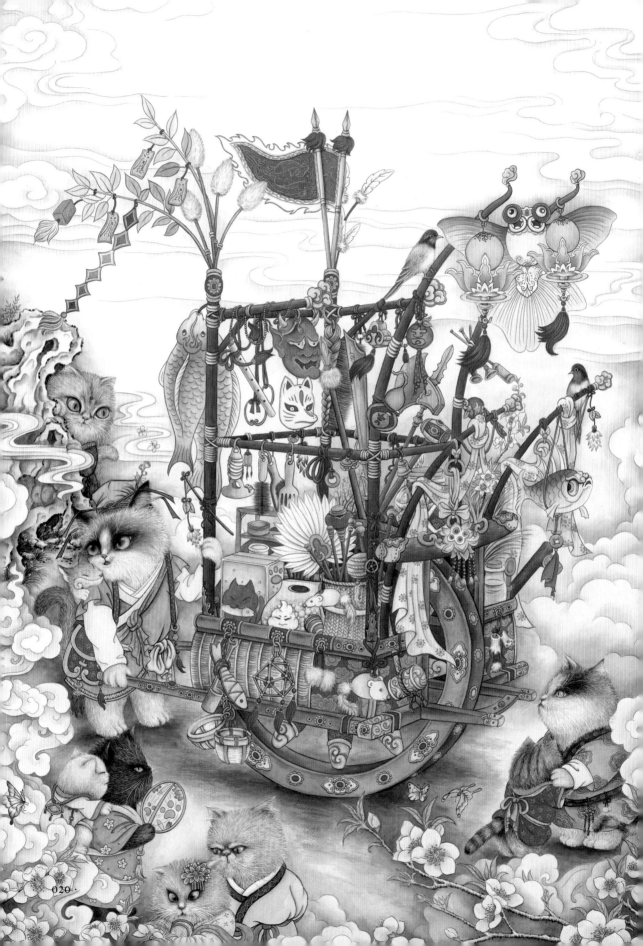

货郎图

走村串巷，何曾言苦，一声喊，声满全庄。
袜鞋肥皂，烟酒茶糖。我一车雨，一襟乐，一年忙。

广纳百川八九州，货郎万余十三行。

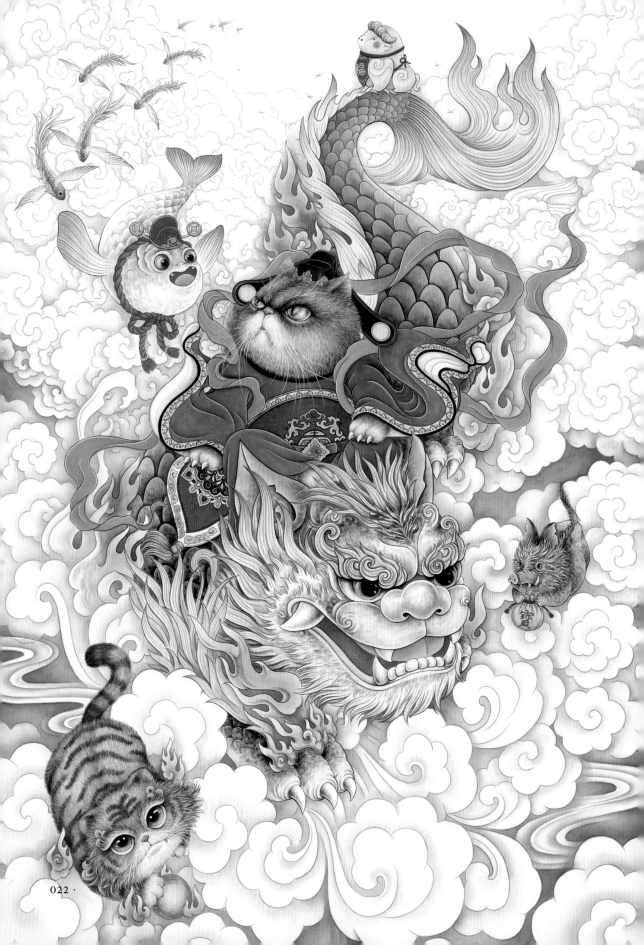

一虎百应 财

仙猫迎彩多宝气，萌虎戏珠群喜乐。

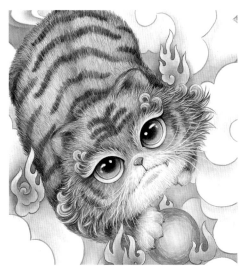

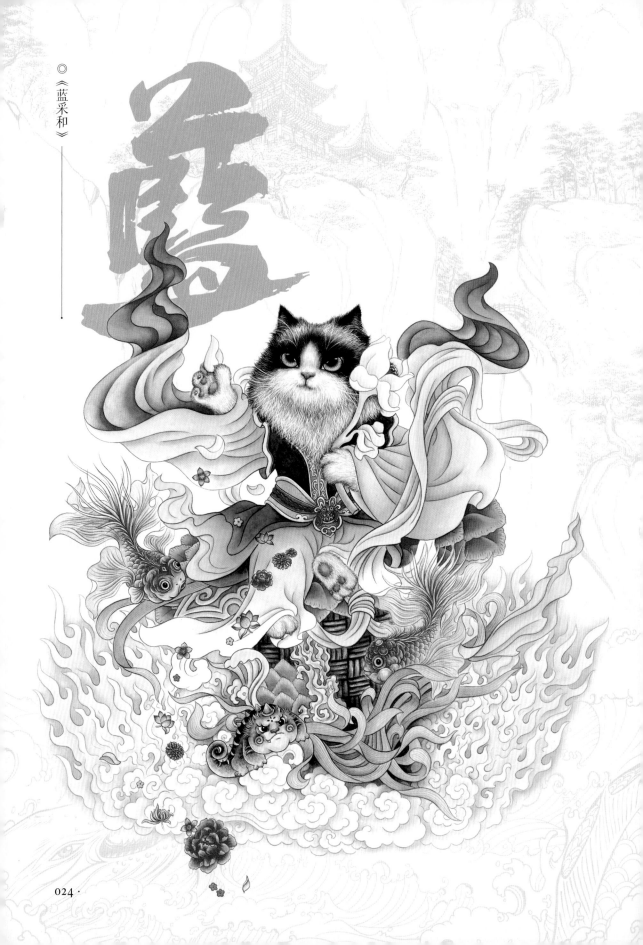

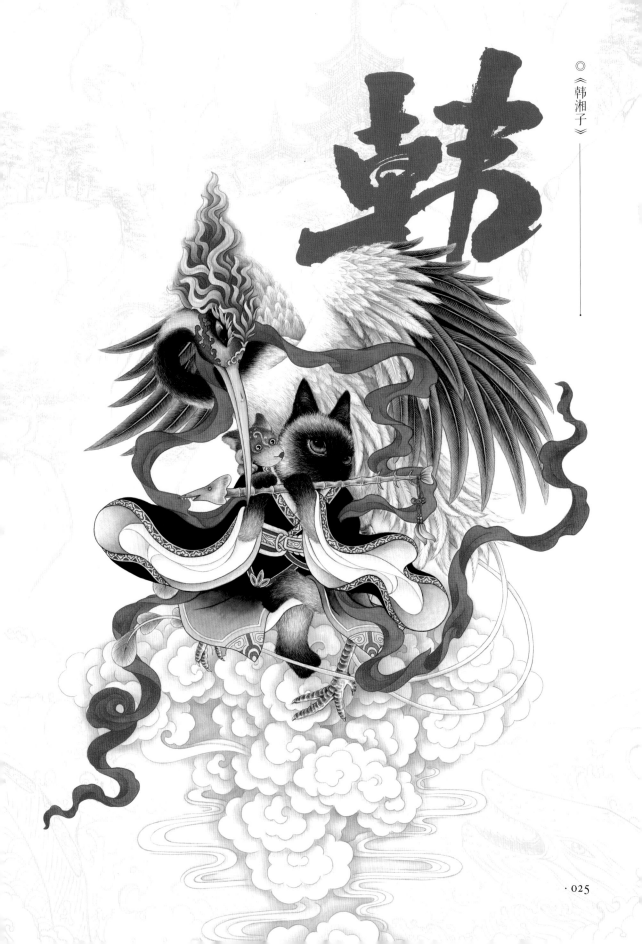

◎《韩湘子》

韩

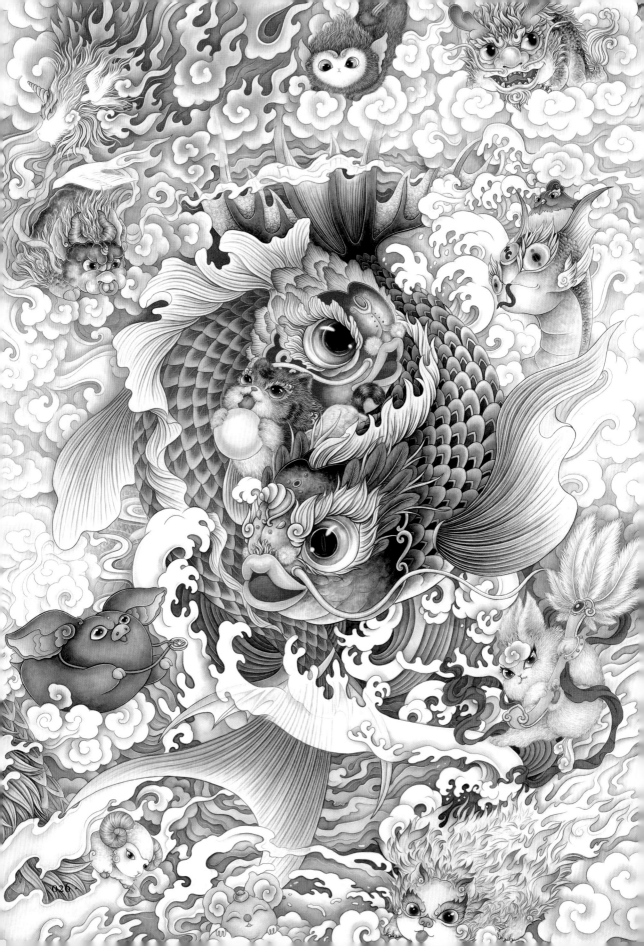

躍龍門

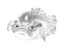

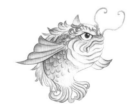

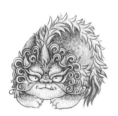

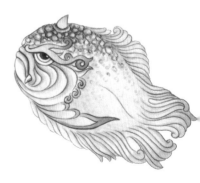

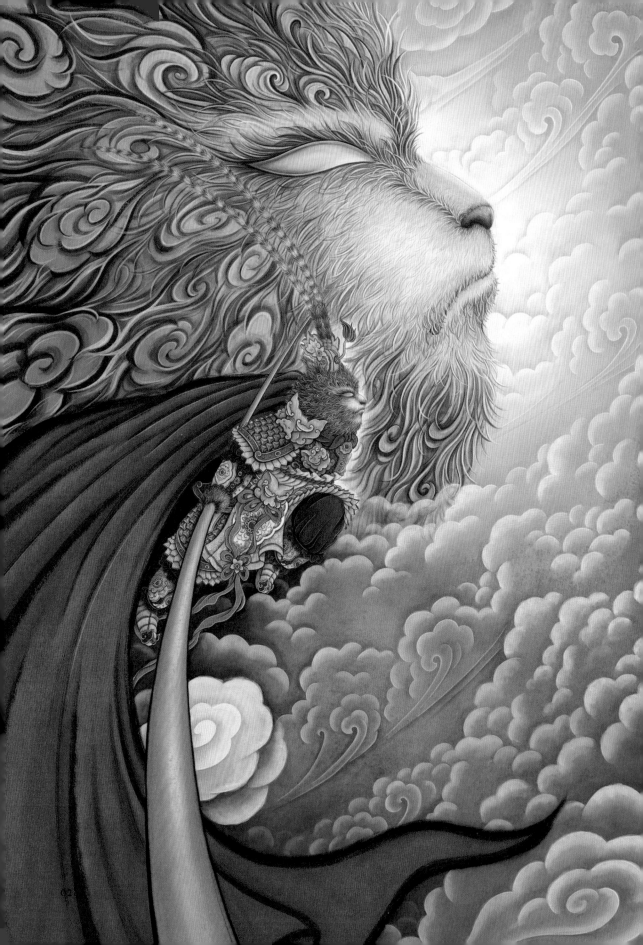

齐天大聖

猫侯云涌顿悟空，红袍金甲战乾坤。

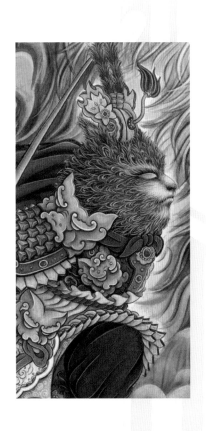

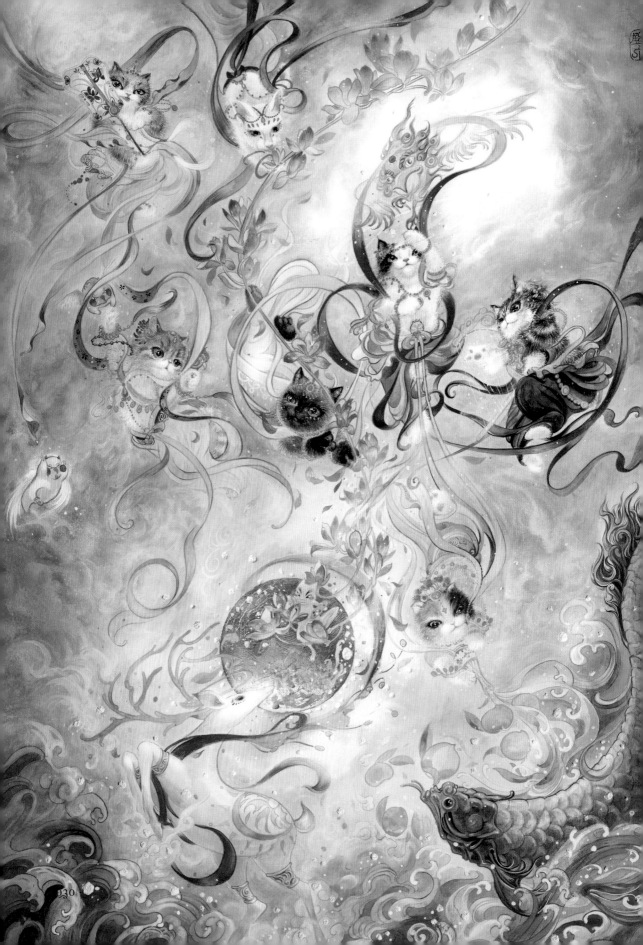

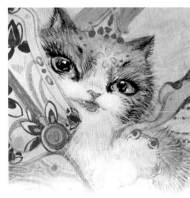

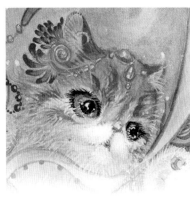

玄天仙猫，俯瞰众生；仙乐缥缈，笑迎百态。

箫乐翩舞，漫天遨游；九色鹿现，飞天逐月。

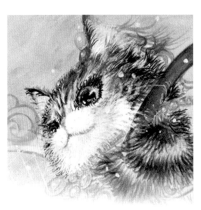

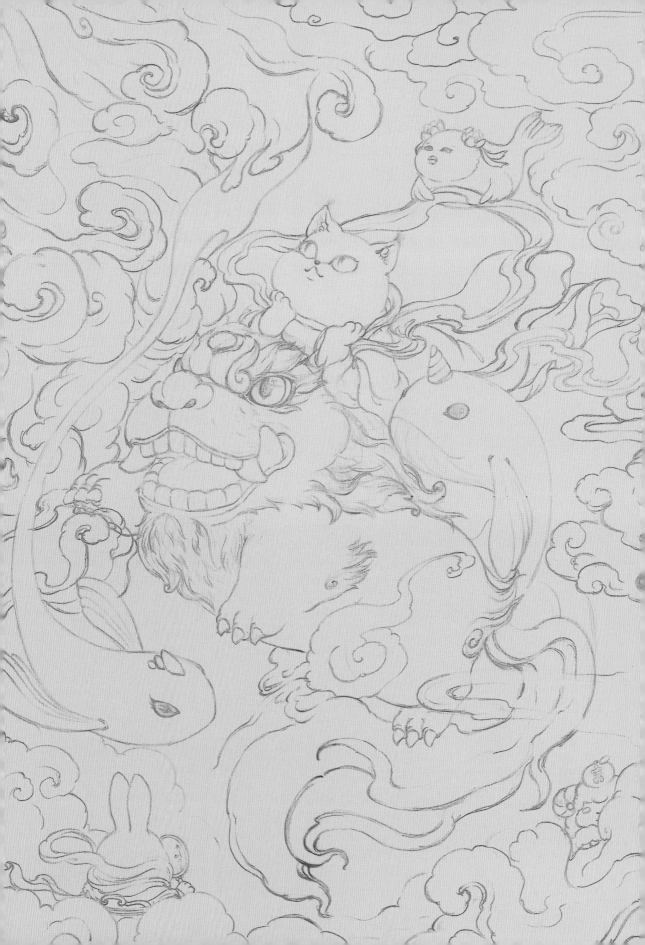

仙猫

猫咪是如何化仙的？

传说世间的一切生灵皆可修炼成仙，猫咪自然也不例外。在遥远的神话世界中，猫咪掌控天地，号令群兽，人们尊称之为"仙猫狸将"。而主角"八仙九猫"，皆来自凡间，他们都有多彩多姿的世间故事，经历各种磨难，匡扶正义，不断提升自己的修为和道行，最终才得道羽化成仙猫。与一般神仙神圣庄严的形象截然不同，他们深受民众喜爱，不停地周游天下，化身为我们身边普通的猫咪，普救人间灾难，治愈人心。

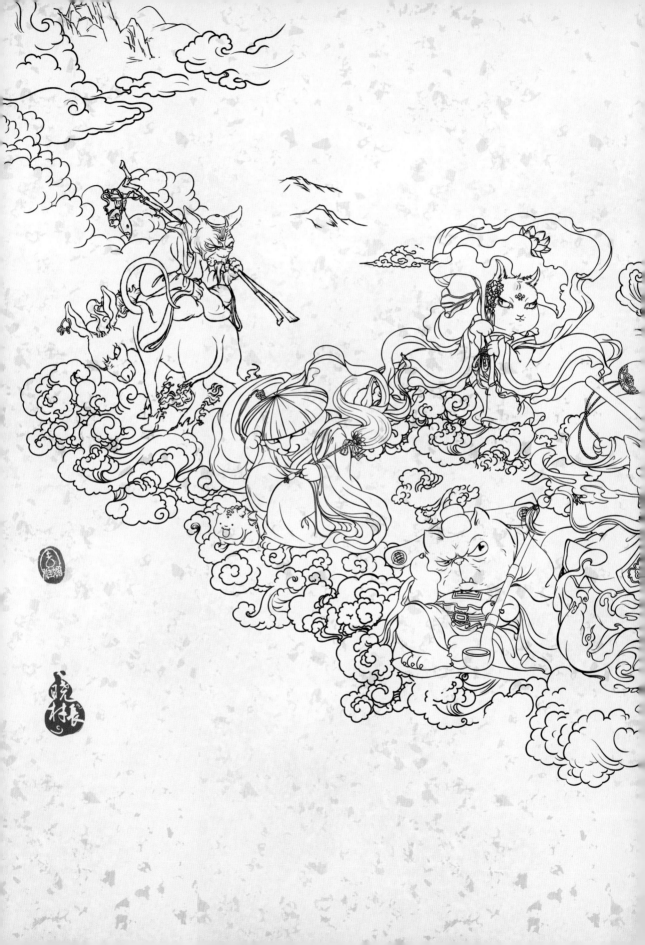

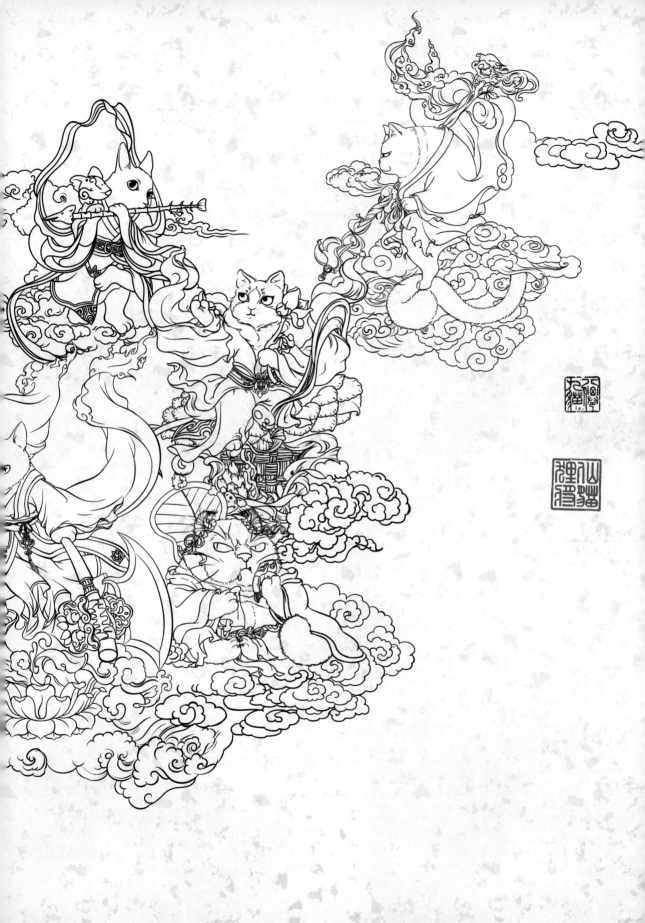

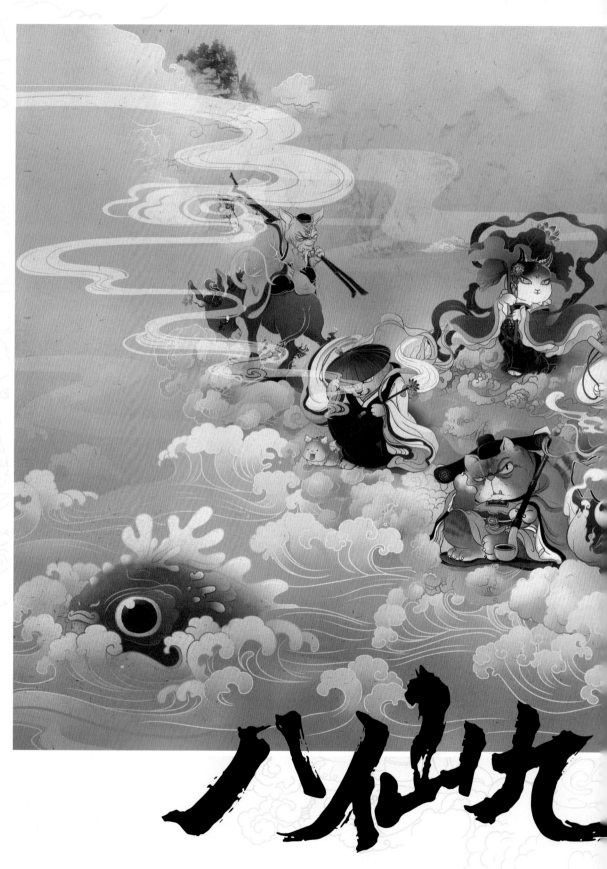

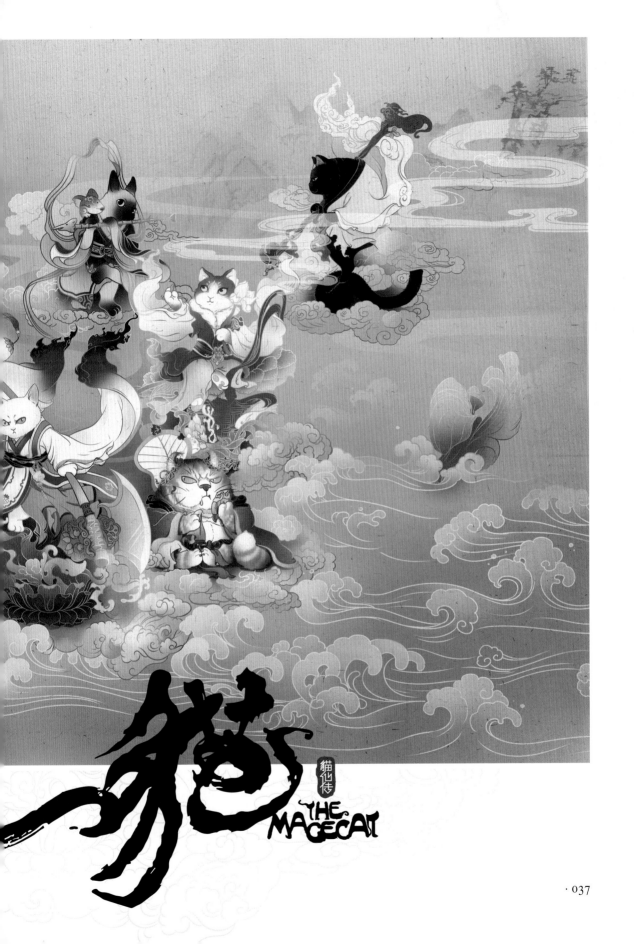

猫
貓化传
THE MAGECAT

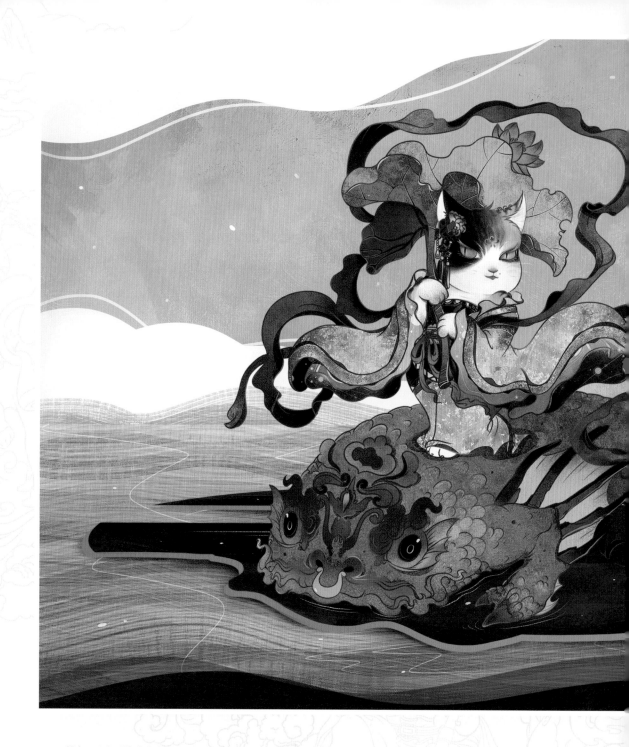

卦象：属于坤土之象。

武器：荷花。

性格：温柔，大气雍容。

成仙小知识：传言因食得仙果，从此不饥不渴，身轻如燕，并可预见人生，为人占卜休咎、预测祸福，后遇到仙人吕洞宾，为其所度而成仙。

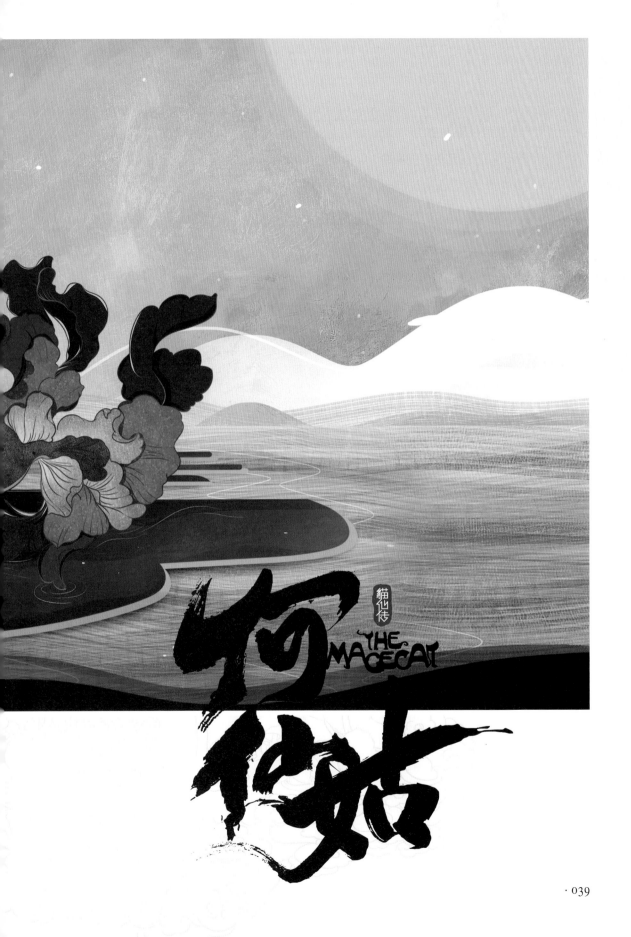

貓仙传 THE MAGECAT

盐粟
靈

貓化传
THE MAGECAT

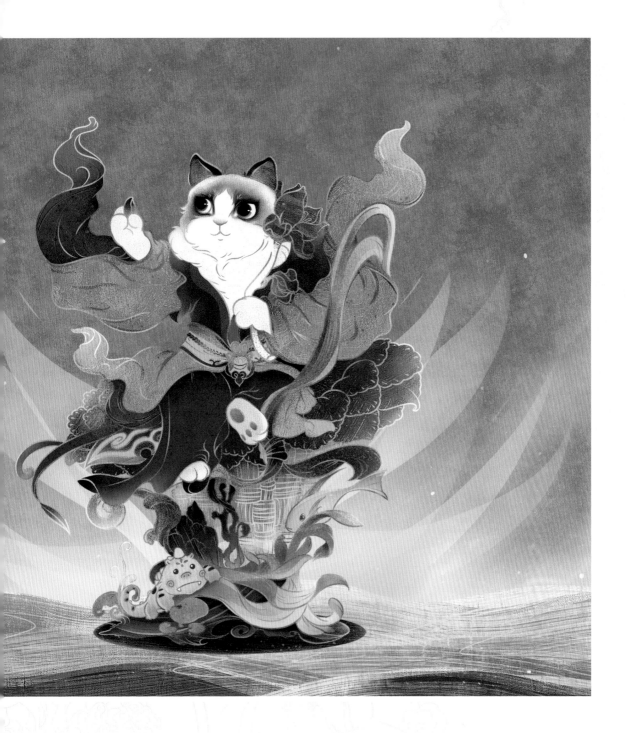

卦象：属于巽木之象。

武器：花篮。

性格：活泼，贪玩爱笑。

成仙小知识：赴终南山隐居修炼，炼成大罗仙翁，后入世玩世不恭，成似狂非狂的行乞道仙，一边打着竹板，一边踏歌而行，沿街行乞，有人施钱给他，他大都送给贫苦人。

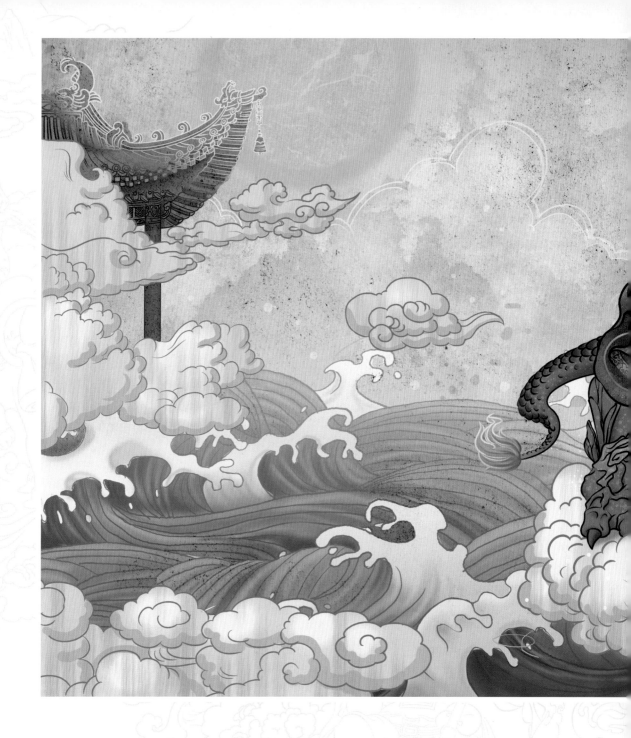

卦象：属于艮土之象。

武器：玉笏。

性格：乐天，与人为善。

成仙小知识：入山修炼，隐迹山岩时遇汉钟离、吕洞宾，被收为徒，后很快修成仙道。

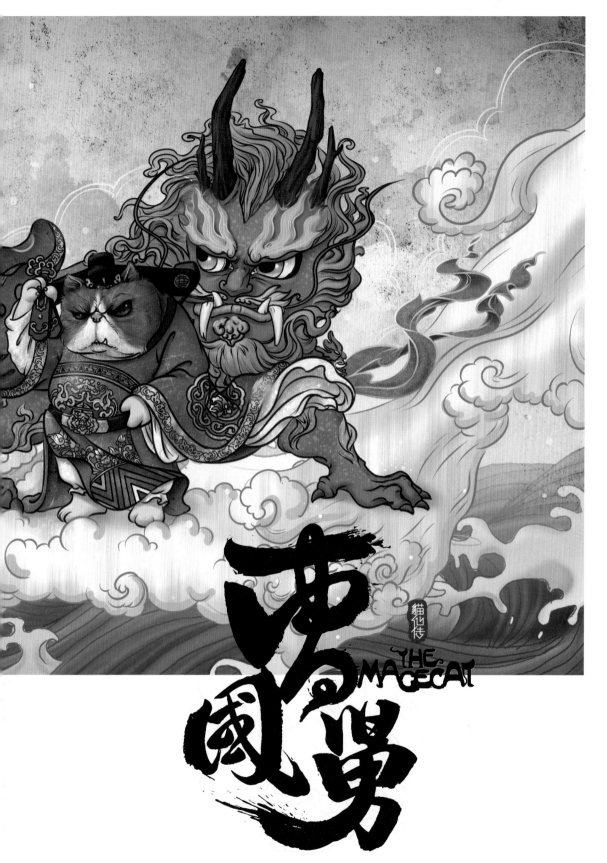

貓仙传
THE MAGECAT

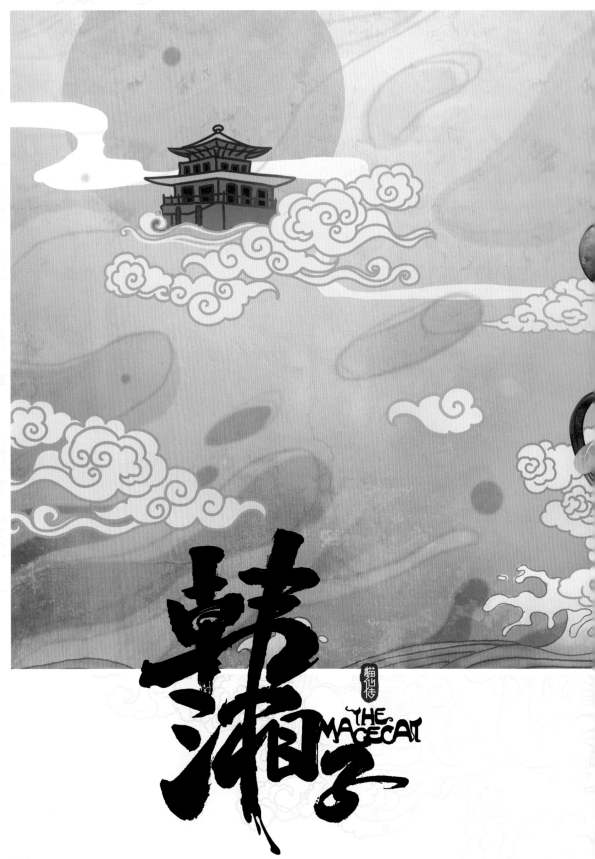

韩湘子

猫仙传

THE MAGECAT

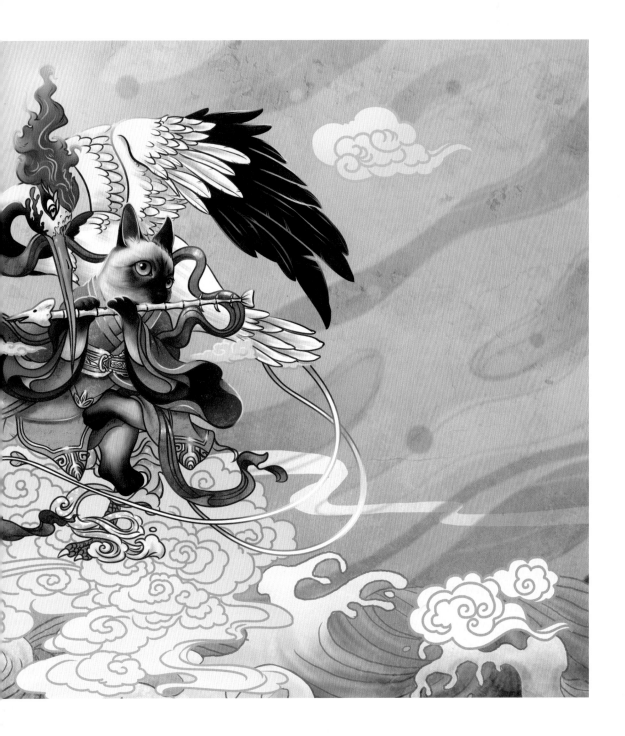

卦象：属于坎水之象。

武器：铁笛。

性格：清冷，孤傲绝世。

成仙小知识：韩愈侄孙，拜吕洞宾为师学道，隐居于终南山修道，得成正果。

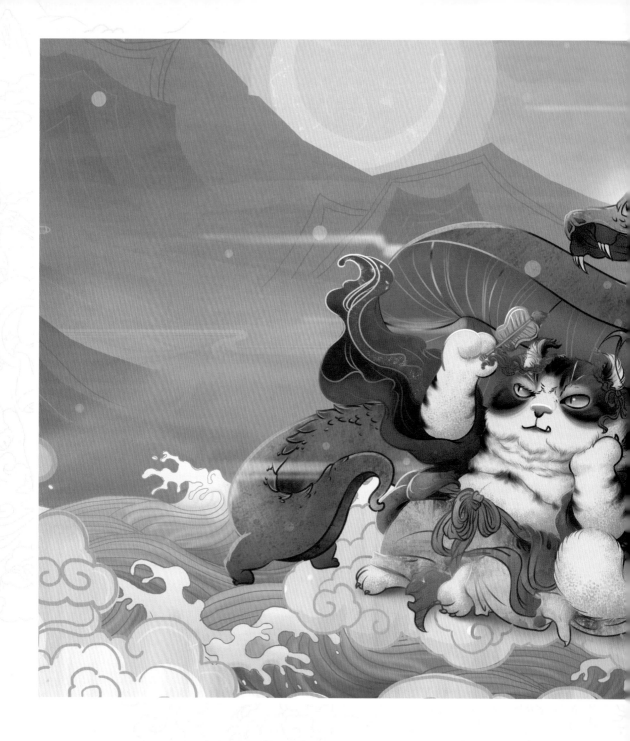

卦象：属于离火之象。

武器：铁扇。

性格：佛系，逍遥自在。

成仙小知识：乃上古黄神氏托于人界之子，度化了吕洞宾，是道教北五祖之一。

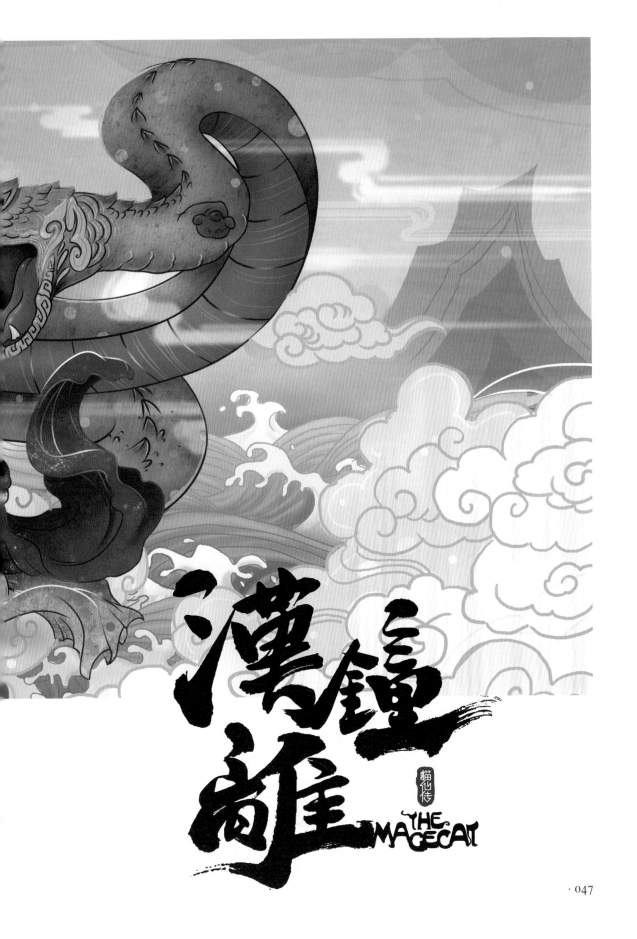

漢鐘離

貓仙传 THE MAGECAT

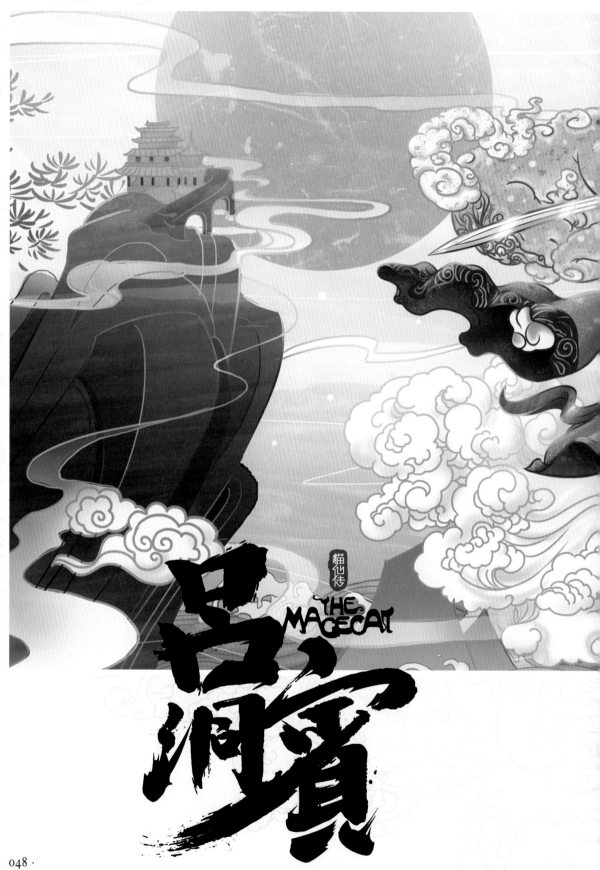

貓仙传
THE MAGECAT

呂洞賓

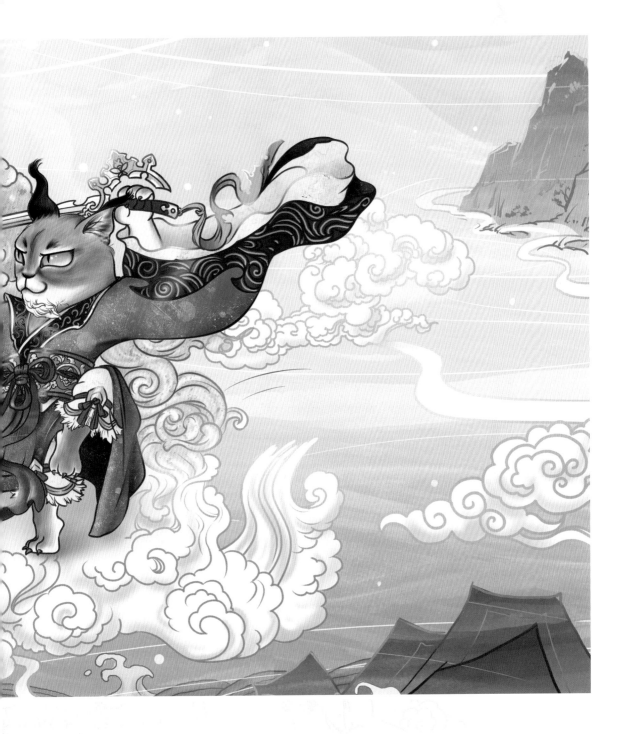

卦象：属于乾金之象。

武器：纯阳剑。

性格：杀伐决断，疾恶如仇。

成仙小知识：两举进士不第，浪游江湖，下决心和汉钟离学道，并经"十试"的考验，终获汉钟离授他道法。获授道术和天遁剑法后，斩妖除害，为民造福，被全真道奉为北五祖之一。

貓仙传 THE MAGECAT

鐵場

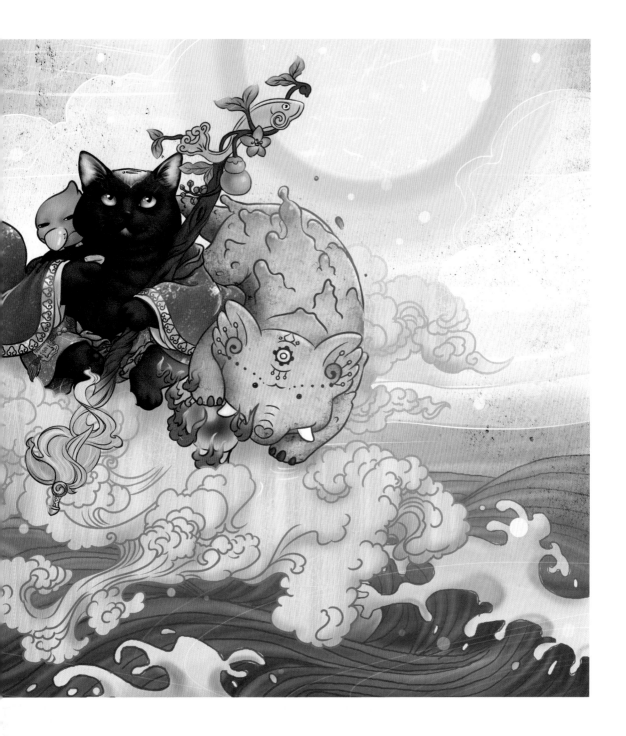

卦象：属于兑金之象。

武器：葫芦、拐杖。

性格：豪放不羁。

成仙小知识：学道于终南山，因一次元神出窍，失了肉身，只得附身于一个跛乞丐，以一根铁拐助拄跛足，拐上还常挂一葫芦，据说里面装有仙药，降到人间时，专门用来治病救人。

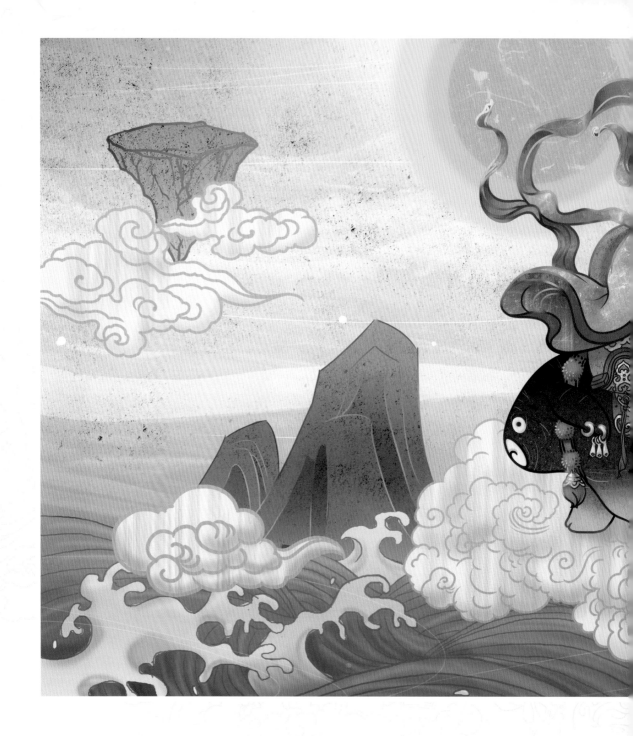

卦象：属于震木之象。

武器：渔鼓、毛驴。

性格：安稳，老成持重。

成仙小知识：隐居中条山，自称尧帝时人，年龄不详，成仙原因不详，后应铁拐李之邀在石笋山列入八仙。

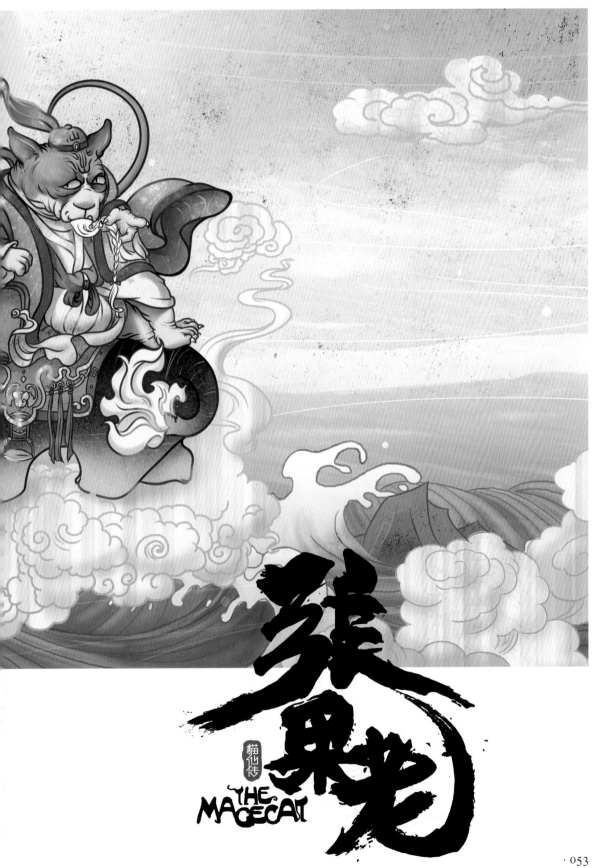

張果老

貓化传

THE MAGECAT

沉香 猫化传

THE MAGECAT

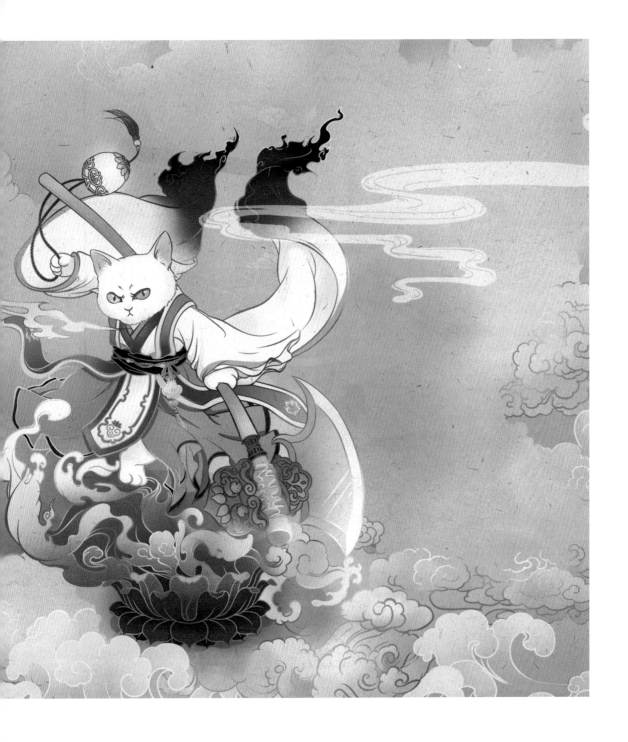

九尾猫和玄女所生，
得八仙相助，异瞳能看透三界百妖，
助八仙降妖伏魔，战无不胜，得名：九猫－白帝。

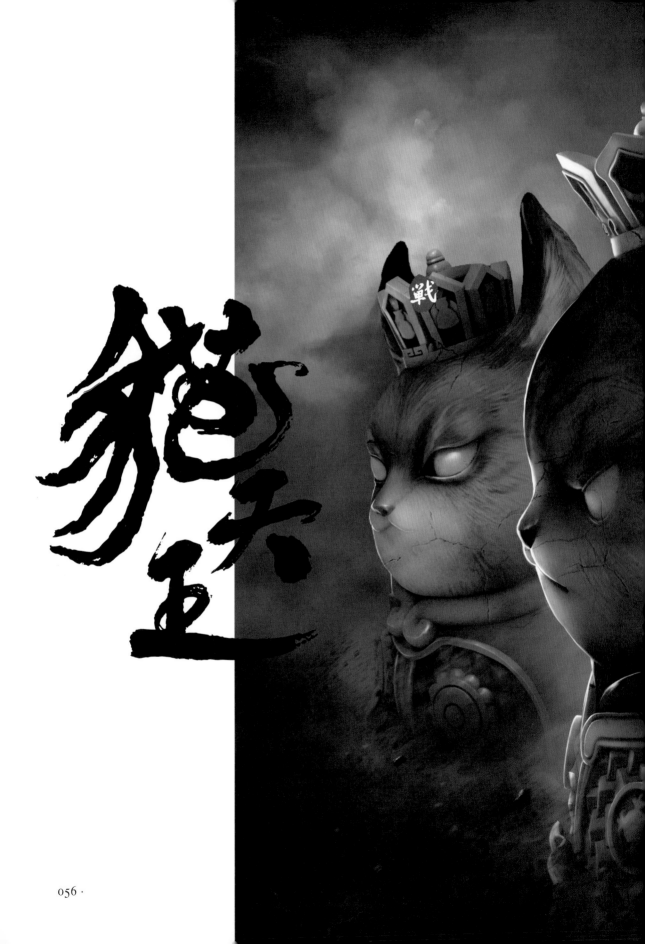

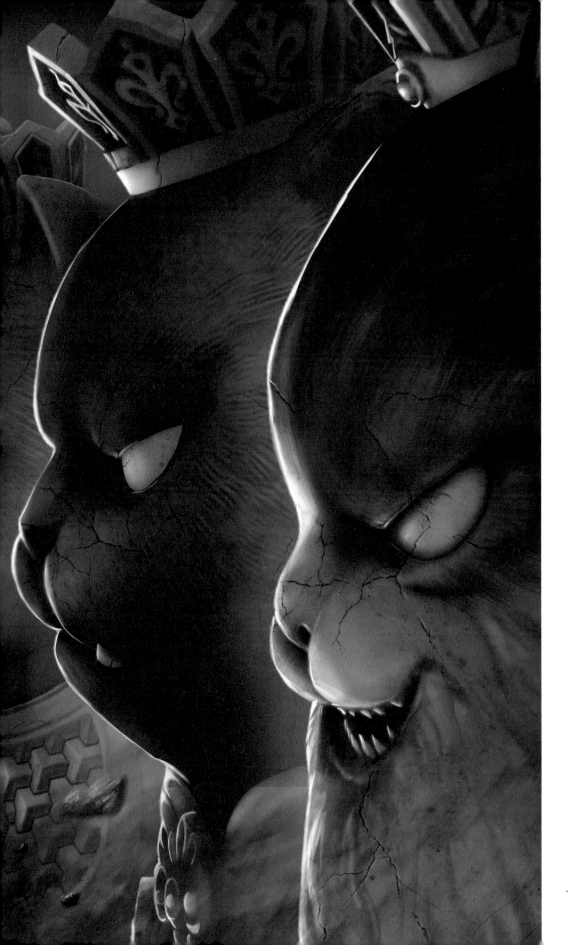

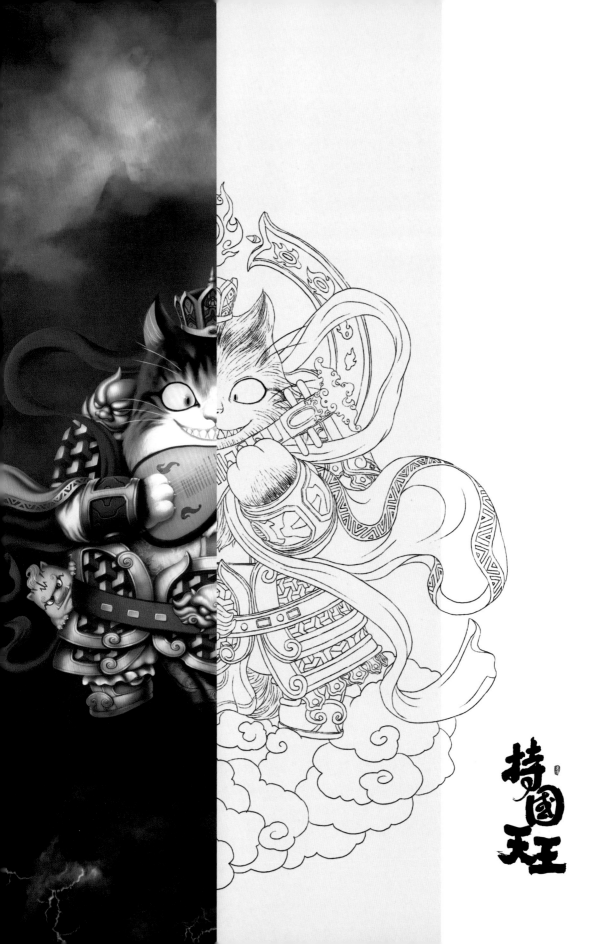

持國天王

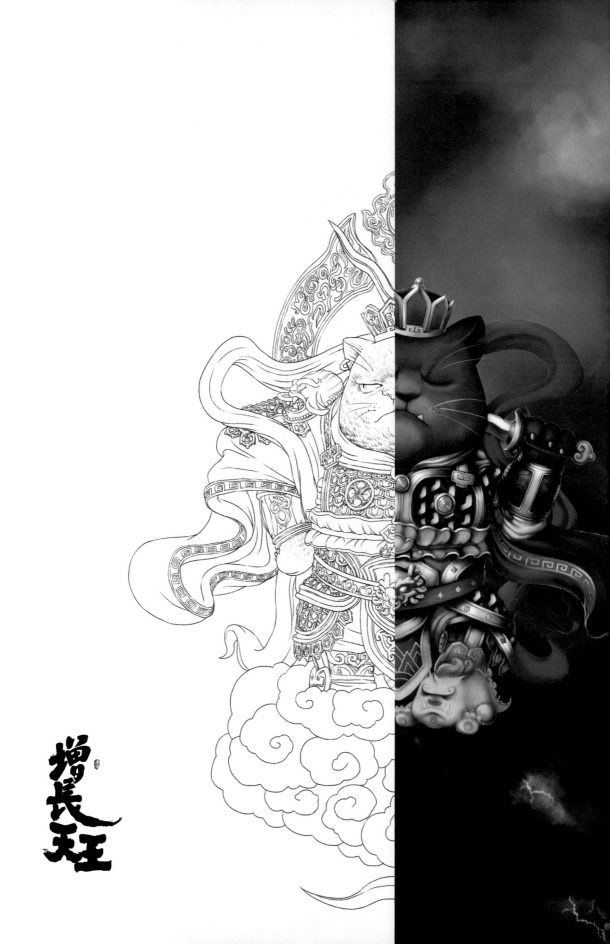

増長天王

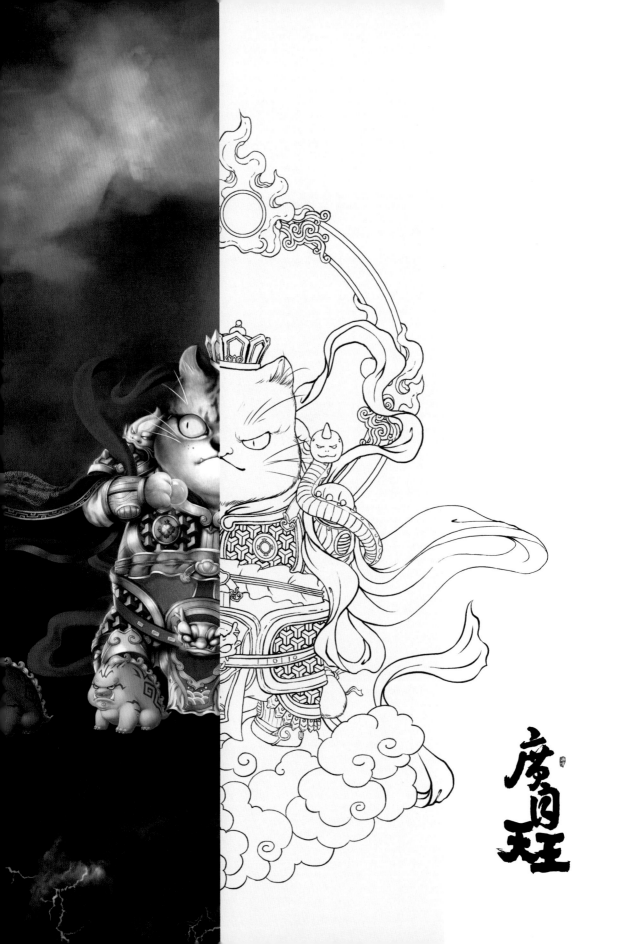

廣目天王

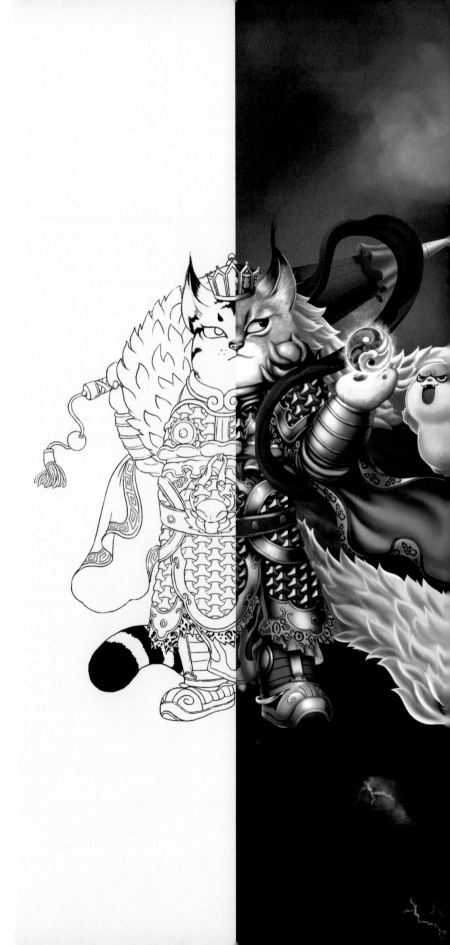

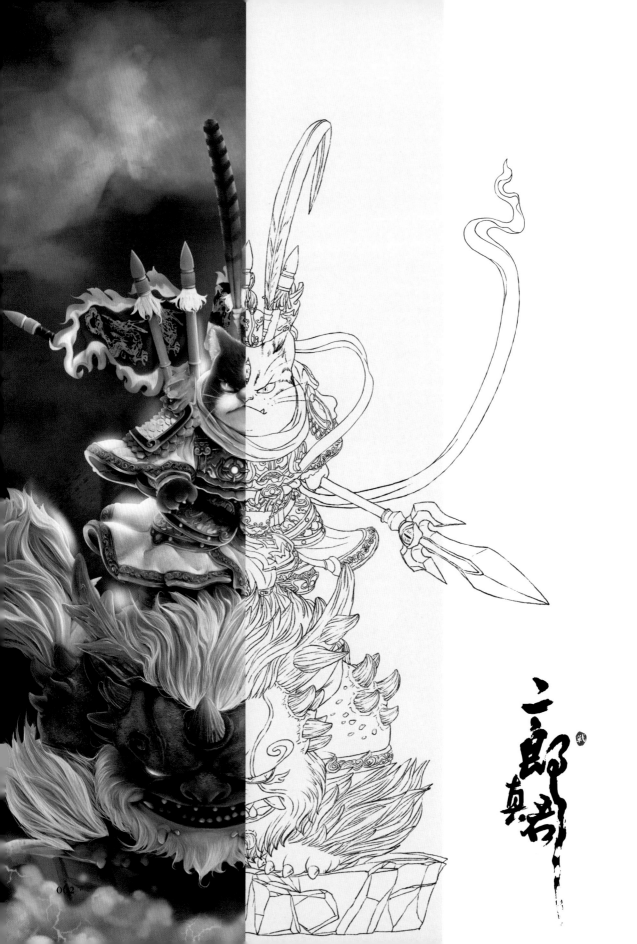

二郎真君

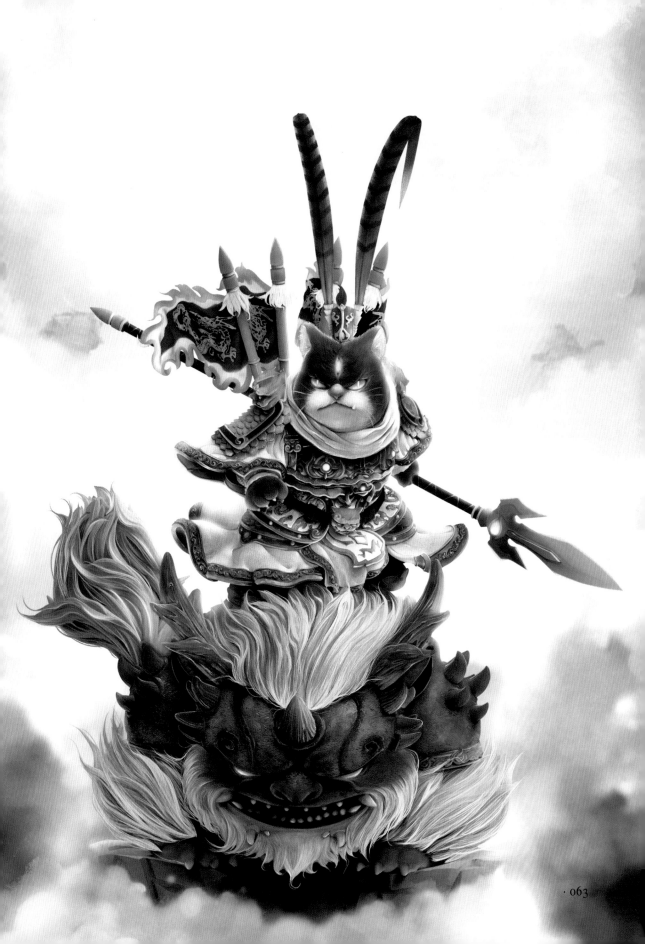

在猫仙世界中，武艺高强的是镇守四方的武将，他们被统称为"狸将"。其中要数"二郎神"与"四大天王"最为强大，他们不仅神威显赫、善猎能战，而且正直仁义，为民除害，显圣护民。尤其是"二郎神"，身佩三尖两刃刀，更有神兽追随其身，神通广大，变化多端。所有妖魔鬼怪听见他们的名字，都会惊慌失措、屁滚尿流；只要有他们在的地方，妖魔鬼怪都要规规矩矩、安心修行，不敢扰乱三界秩序。

每一只主角猫都经过了重重磨难与考验，证明了自己的善良、正义与责任担当，最终被点化成仙。

"八仙九猫"与"狸将"之间也有隔阂，他们观念不同，处处针锋相对。但因本质善良，他们很快又走到一起，通过种种事情相互了解，彼此合作，最终成为朋友，一同踏入飞仙之境，共守三界安宁。

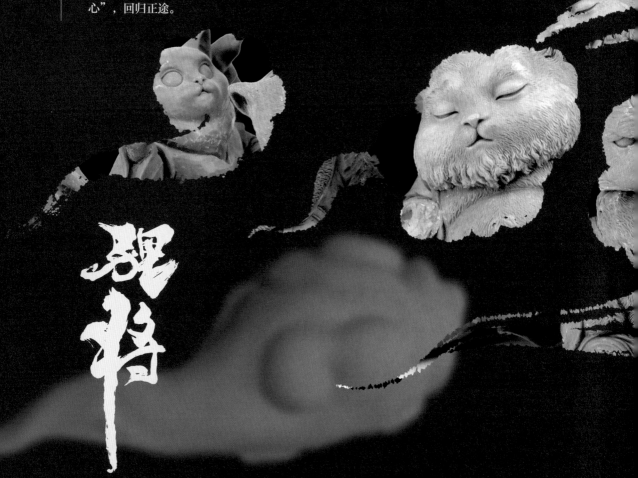

　　"八仙九猫"与"狸将"成仙后，依旧在仙、魔、凡三界修炼，彼此合作无间，击退祸害三界的妖魔鬼怪，将其收服成侍从伙伴，帮助他们修行历练。在这个过程中，他们逐渐发现，妖，也不全都是坏的；仙，也不都是那么善良的。大部分妖魔鬼怪其实在一开始都有着善良可爱的本心，他们的愿望极其朴实，有的渴望成为尝遍天下美食的美食家，有的渴望成为运动健将，有的渴望成为能做出最美味食物的大厨……可是，世间事总是没有那么美好，他们遇上了尘世间的种种苦难，被歧视、背叛、误解、仇恨，因世道的不公而最终丧失掉本心，逐渐从恶，为乱三界。"仙猫狸将"在收服他们后，会帮助他们不断行善事，修行，炼化恶性，最终使他们重新找回自己的"本心"，回归正途。

狸将

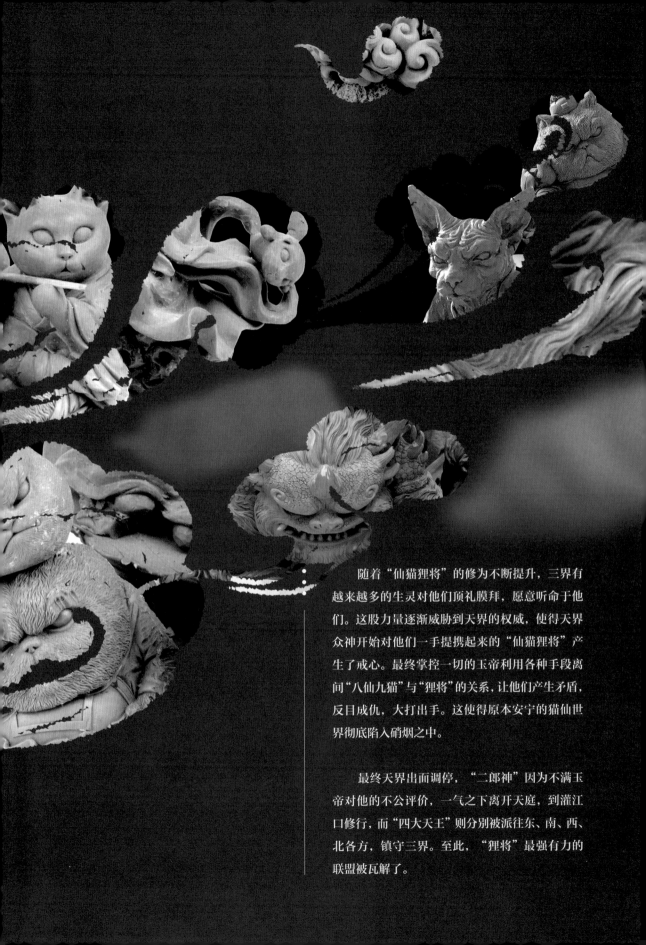

随着"仙猫狸将"的修为不断提升，三界有越来越多的生灵对他们顶礼膜拜，愿意听命于他们。这股力量逐渐威胁到天界的权威，使得天界众神开始对他们一手提携起来的"仙猫狸将"产生了戒心。最终掌控一切的玉帝利用各种手段离间"八仙九猫"与"狸将"的关系，让他们产生矛盾，反目成仇，大打出手。这使得原本安宁的猫仙世界彻底陷入硝烟之中。

最终天界出面调停，"二郎神"因为不满玉帝对他的不公评价，一气之下离开天庭，到灌江口修行，而"四大天王"则分别被派往东、南、西、北各方，镇守三界。至此，"狸将"最强有力的联盟被瓦解了。

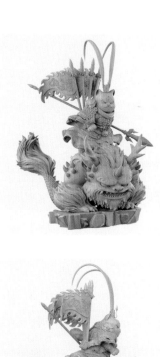
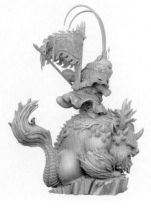
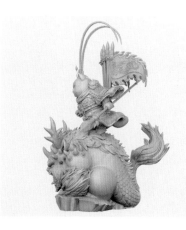
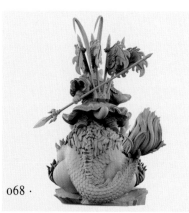
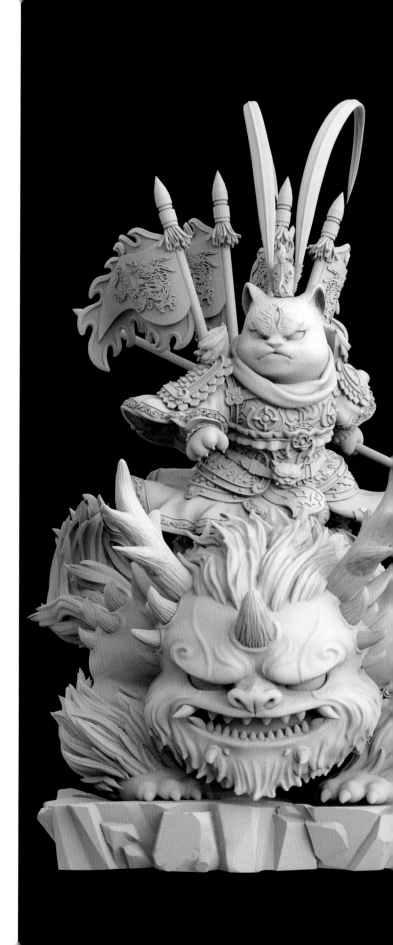

猫天王

二郎真君 戦

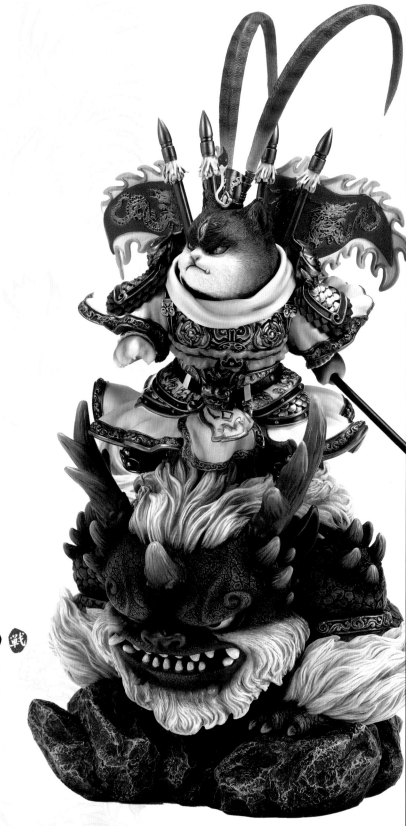

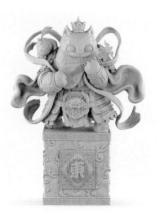

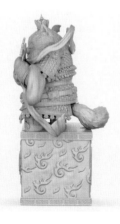

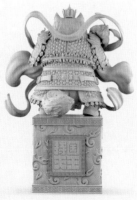

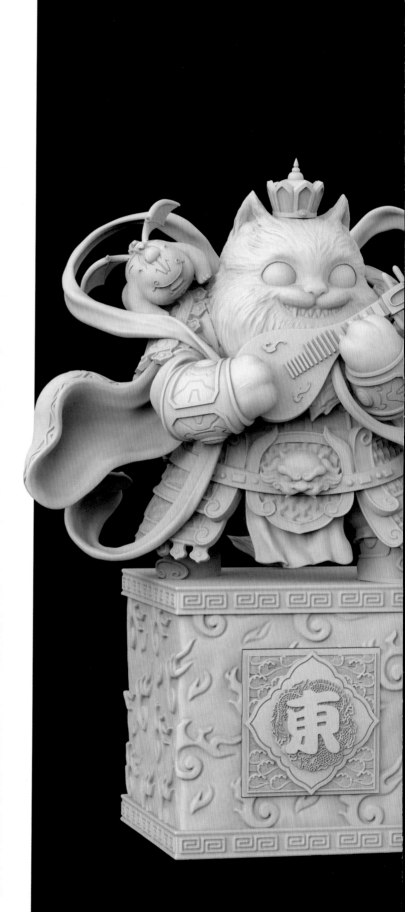

猫天王

持國狂

東方

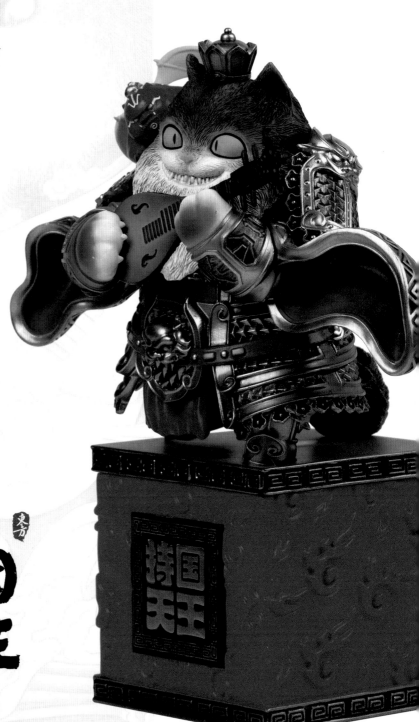

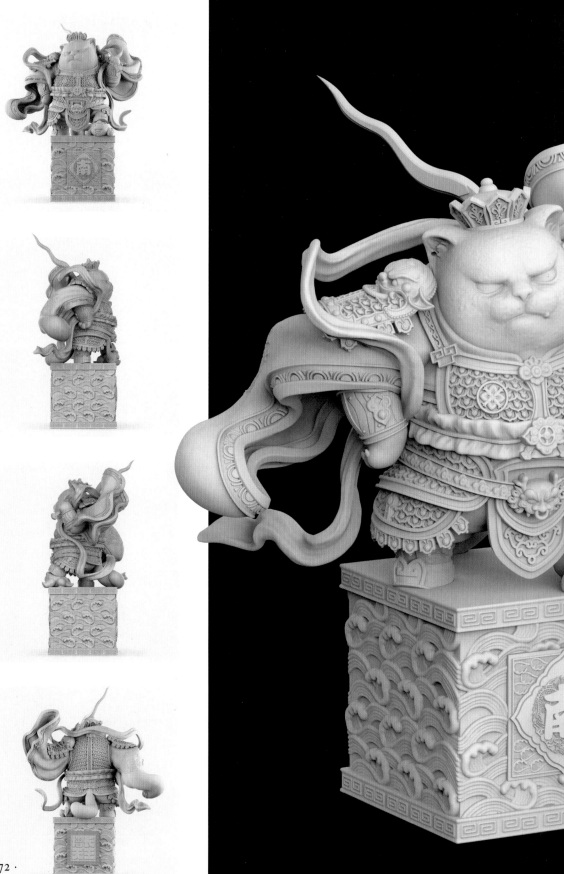

猺天王

増長天王

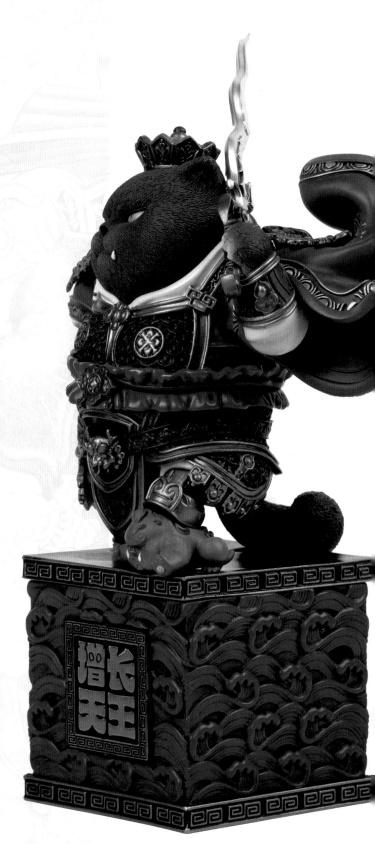

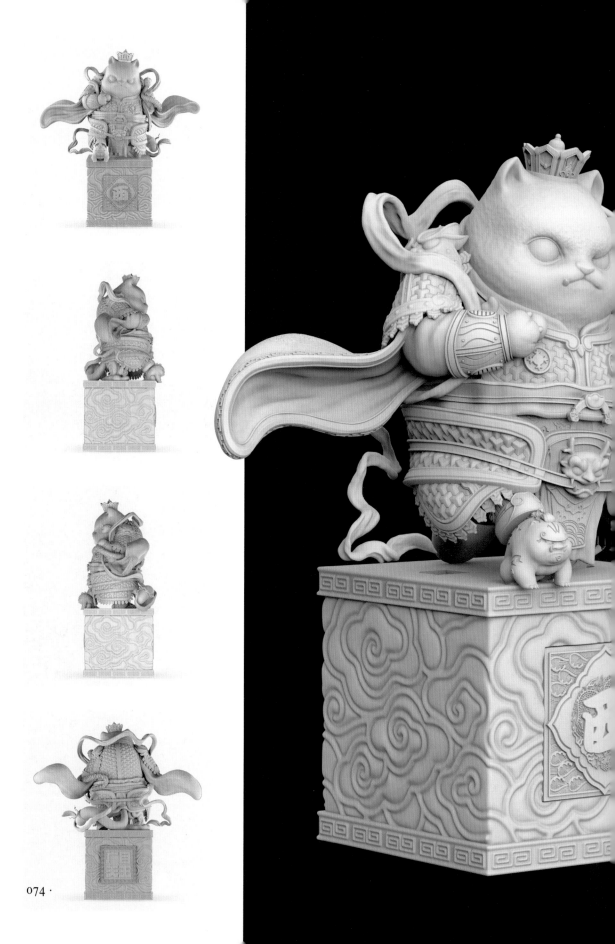

猫天王

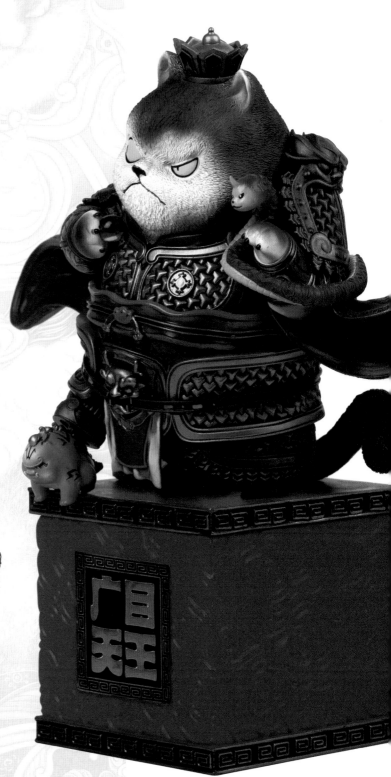

广目天王 西方

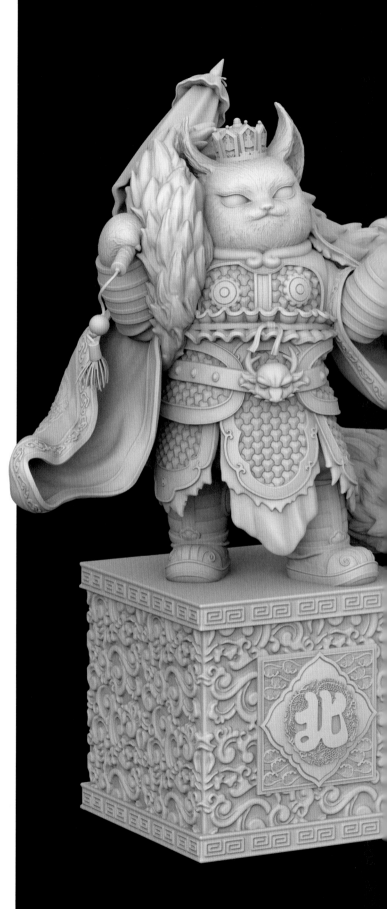

猫天王

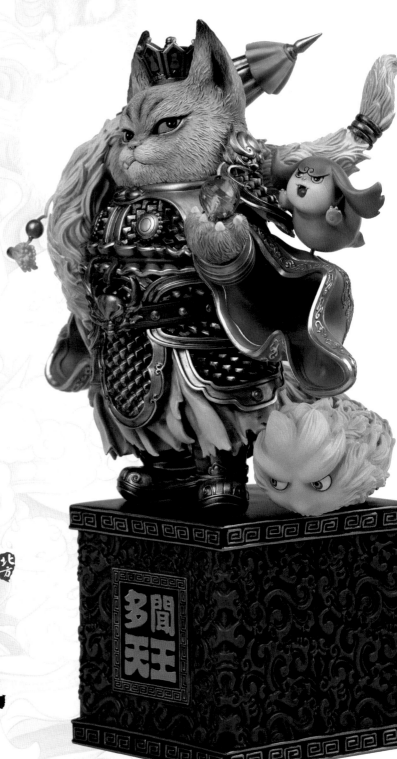

多闻天王 北方

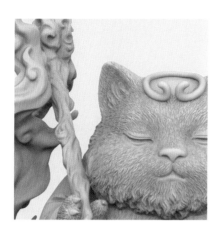

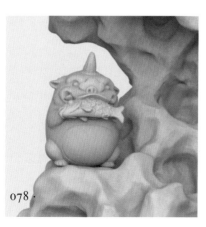

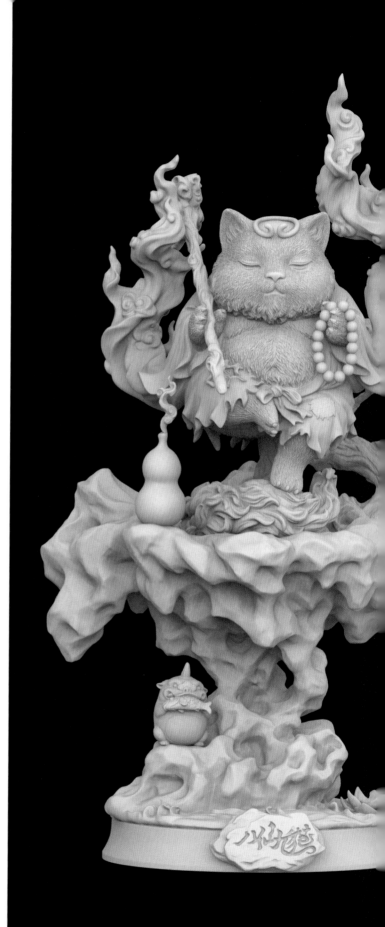

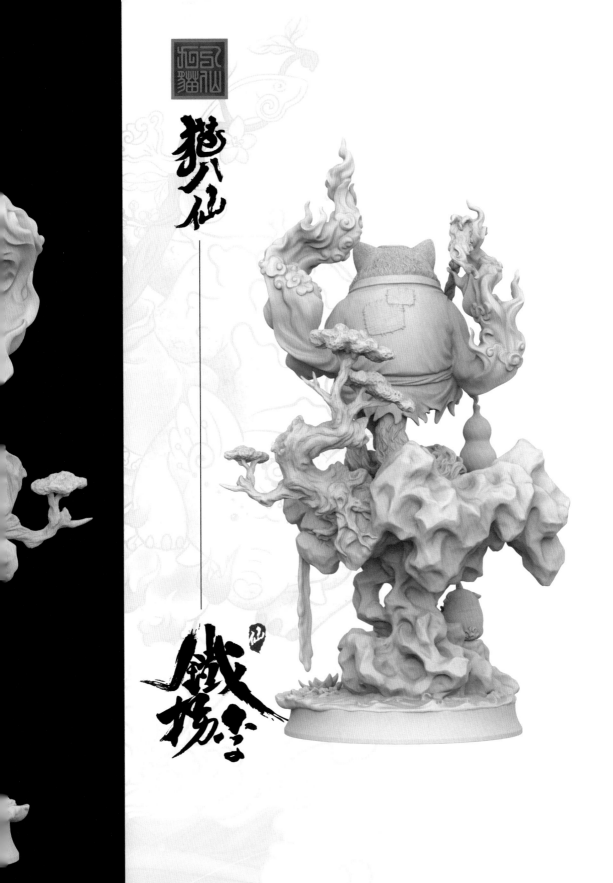

猫八仙

铁拐李

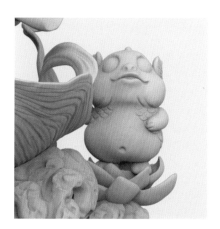

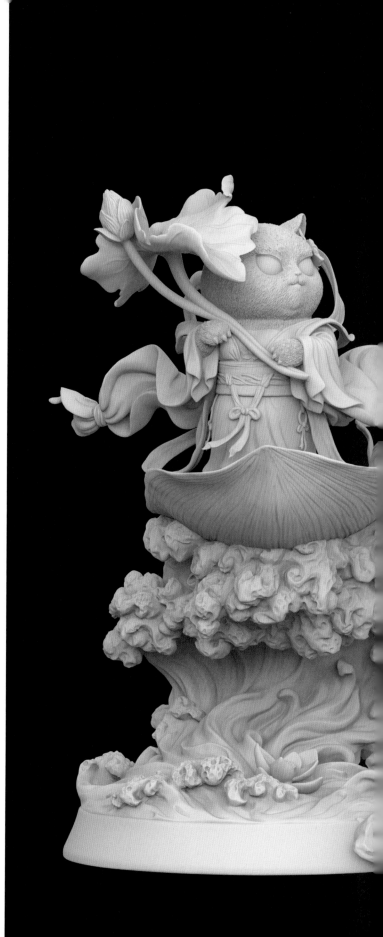

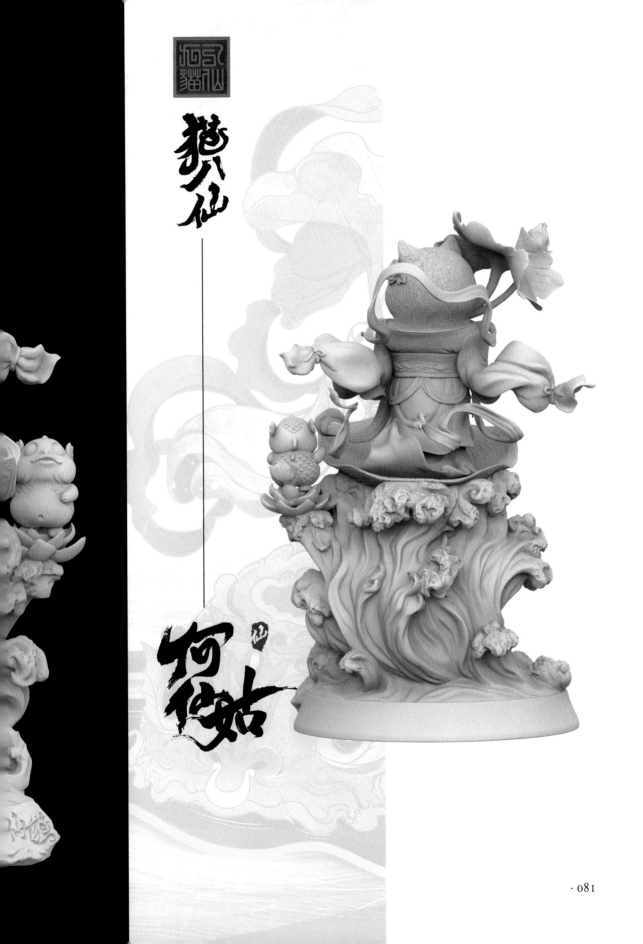

猫八仙

何仙姑

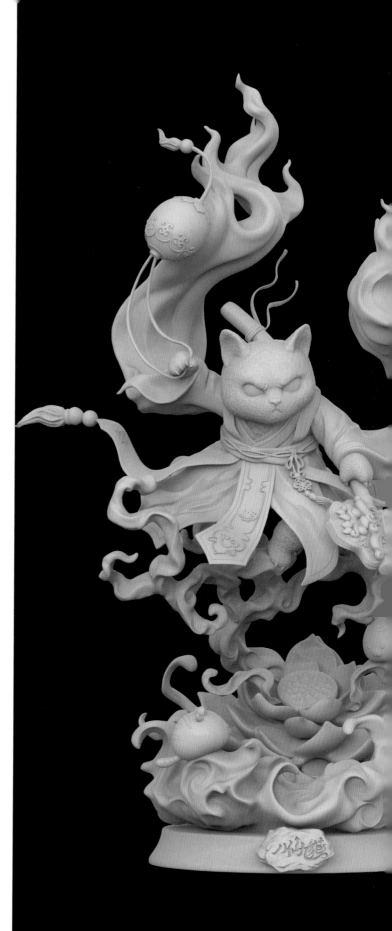

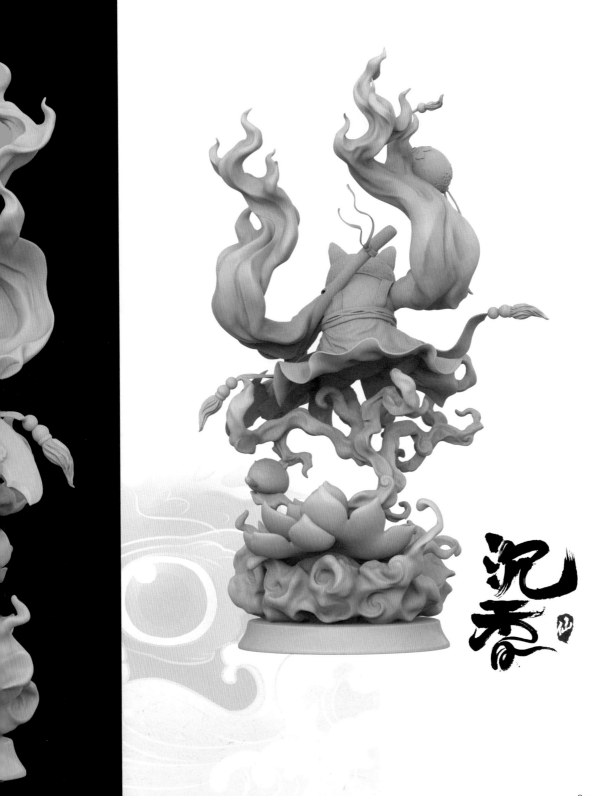

沉香仙

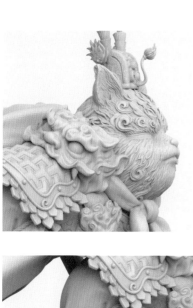

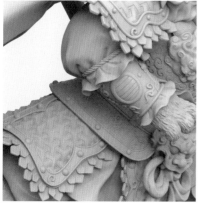

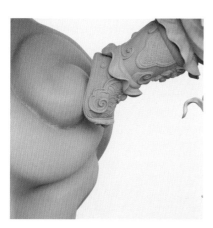

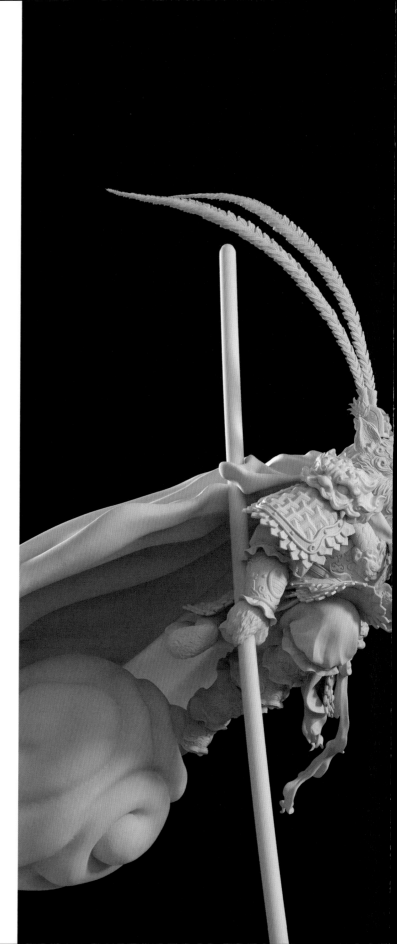

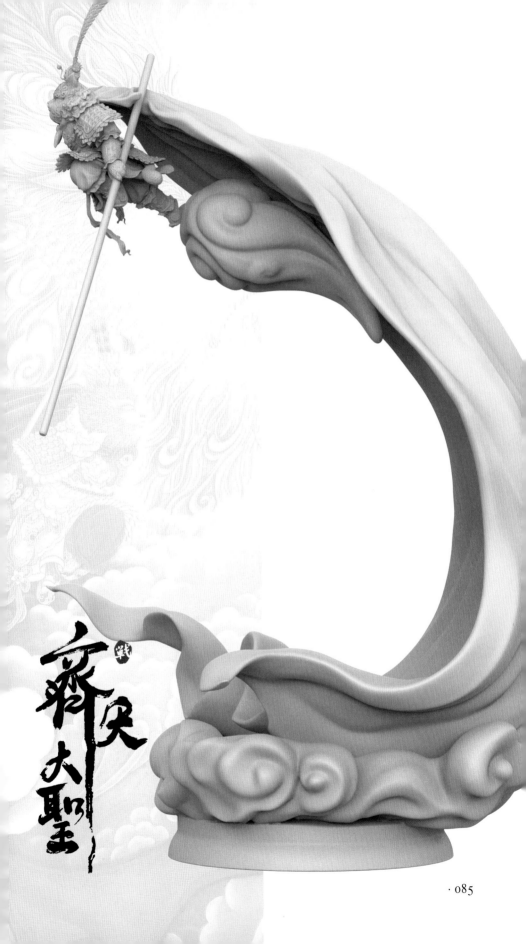

齊天大聖戰

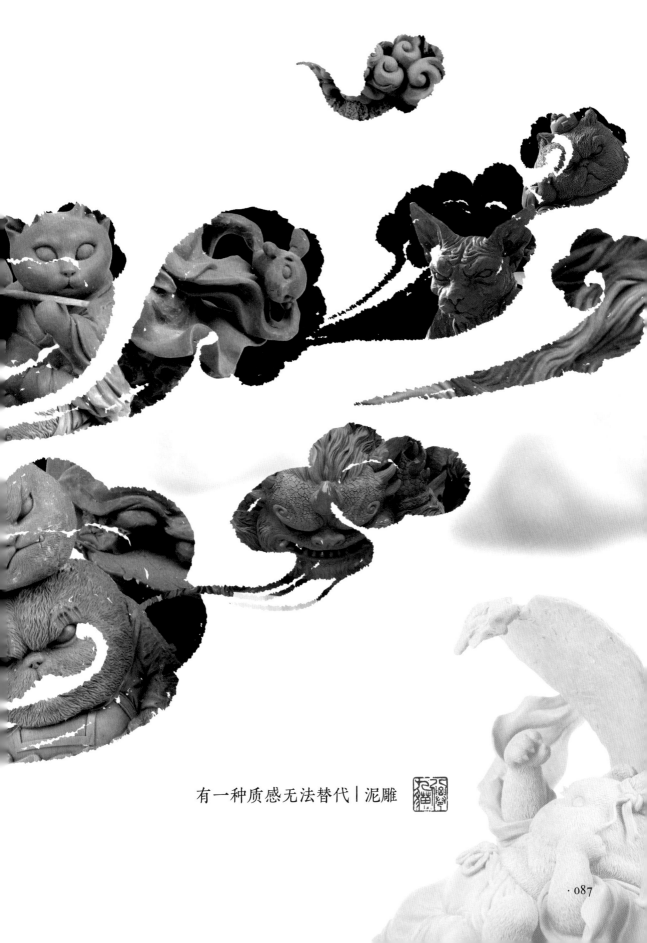

有一种质感无法替代｜泥雕

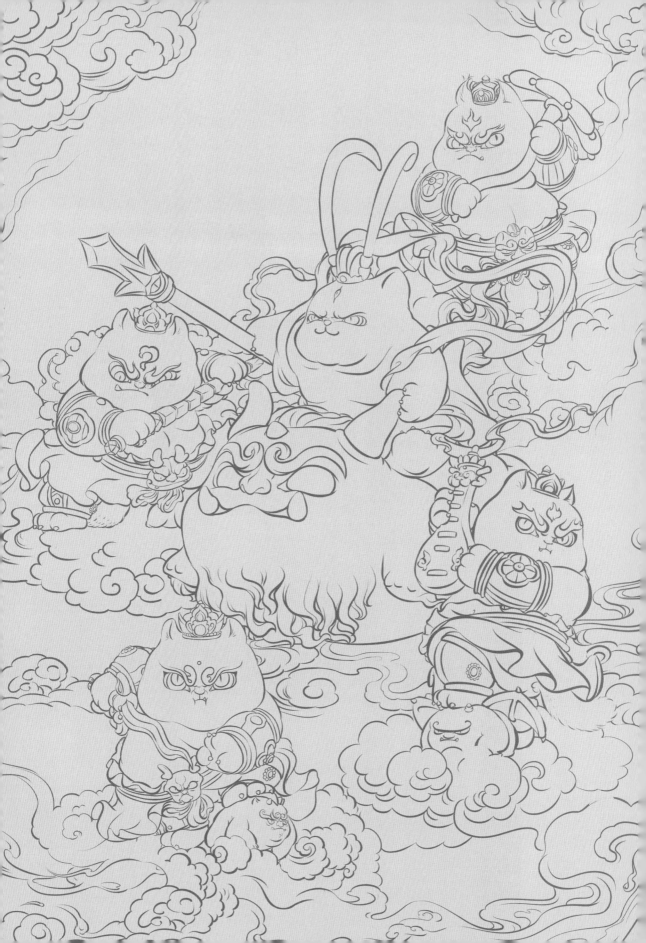

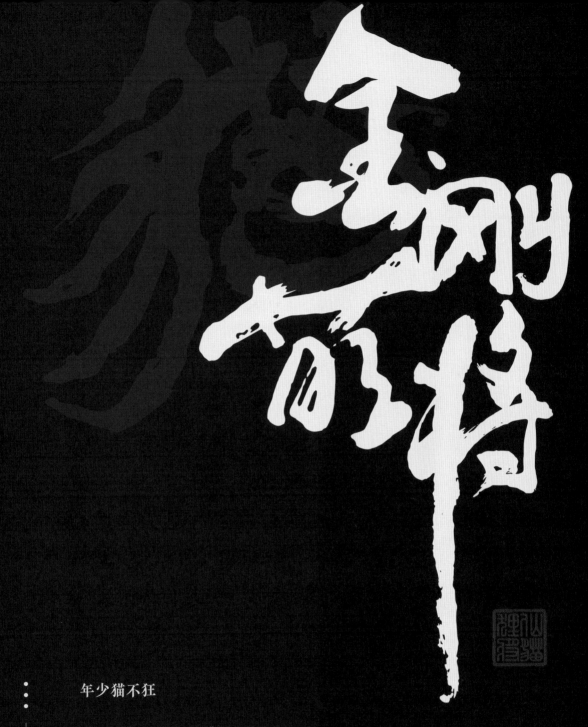

年少猫不狂

 "二郎神"与"四大天王"从小就是形影不离的好伙伴，他们都有着成为"狸将"的远大志向，因此自幼就开始刻苦学习武艺，修炼自己的道行，不断锄强扶弱，广行善事。时间久了，坊间便给他们起名叫"金刚萌将"。他们长大后遇贵人指点，最终得道成仙，成为大名鼎鼎的"狸将"，镇守四方，守护三界平安。

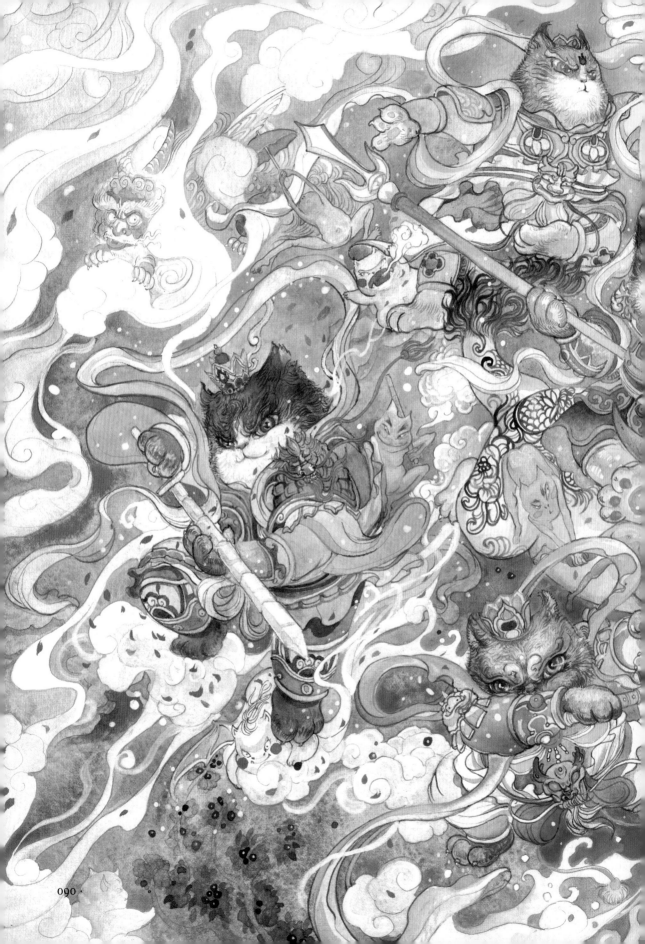

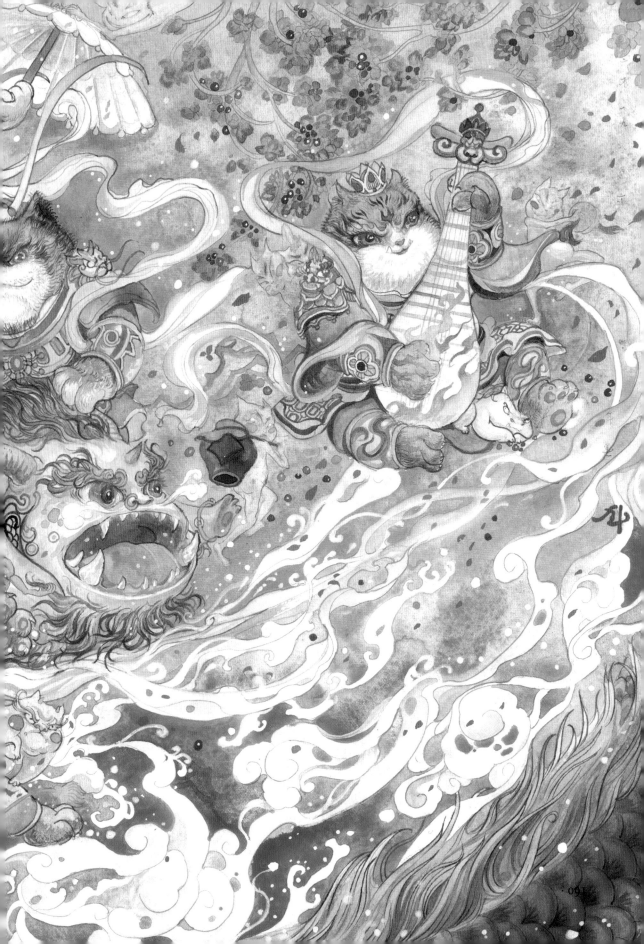

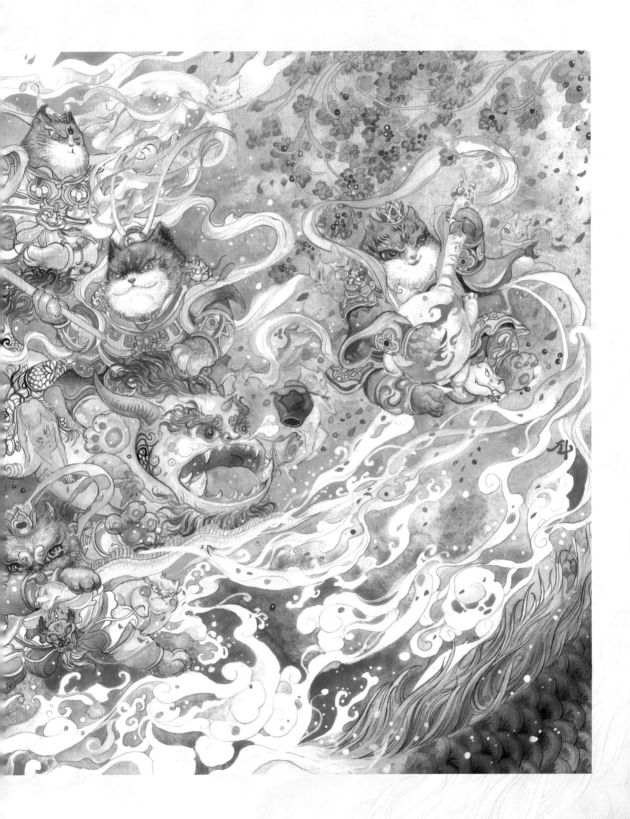

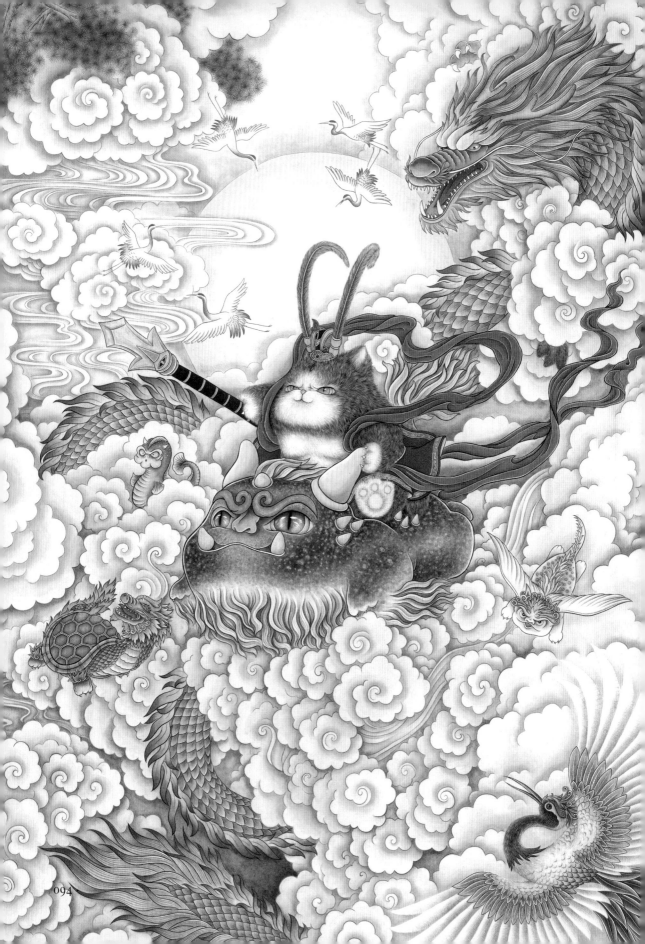

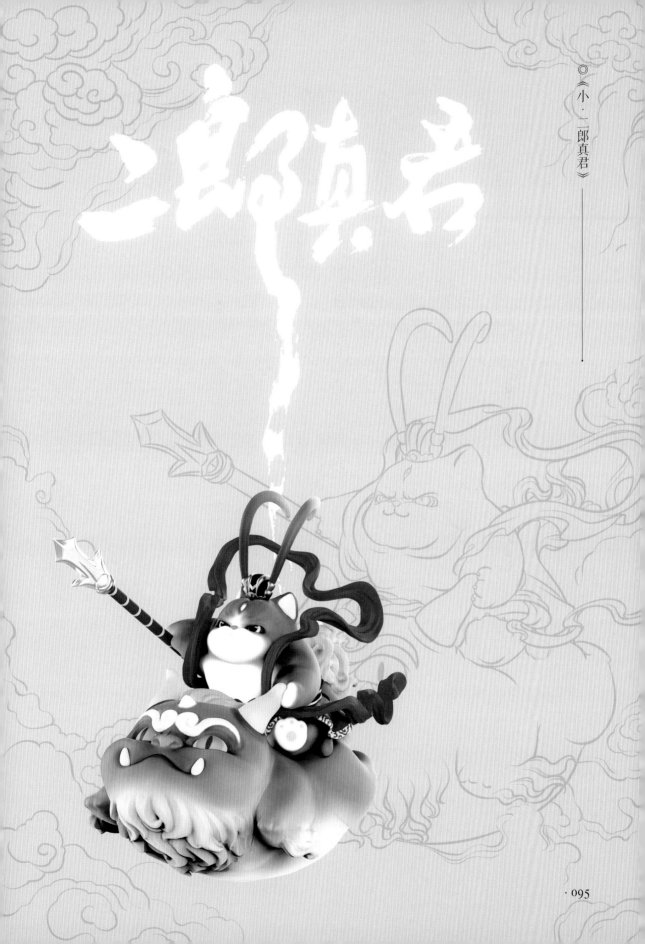

二郎真君

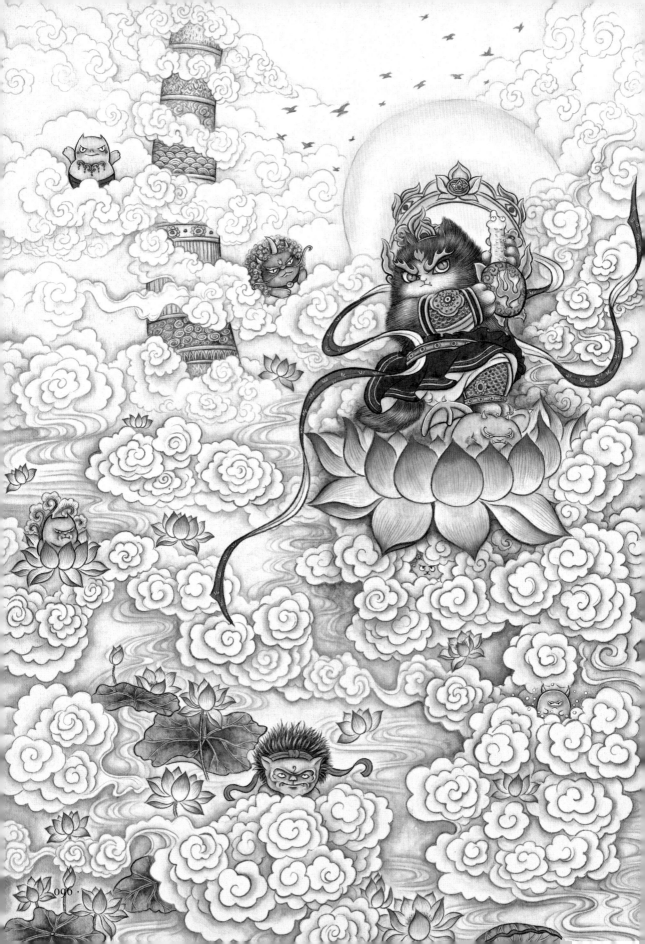

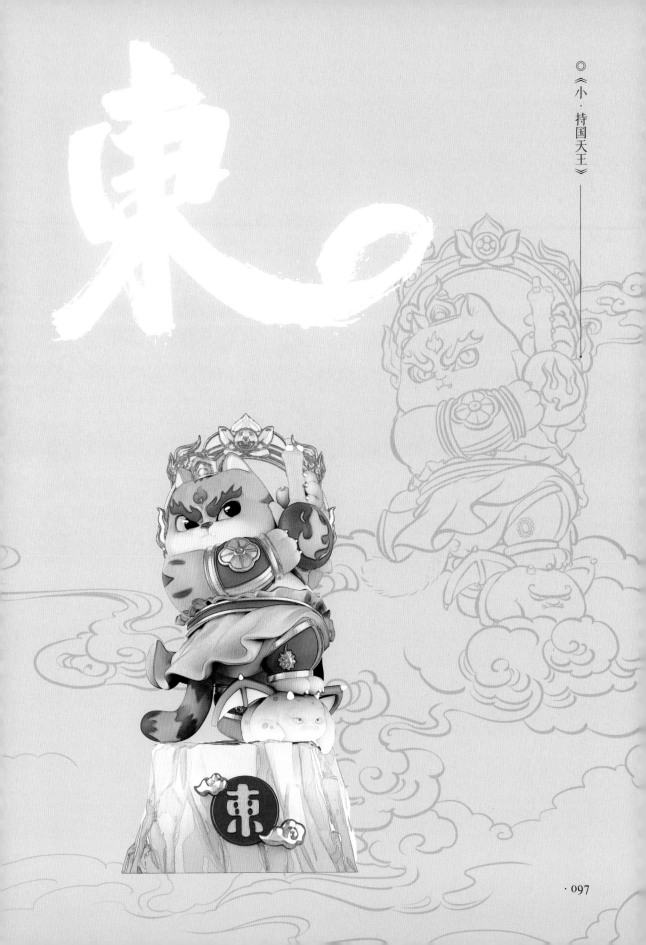

東

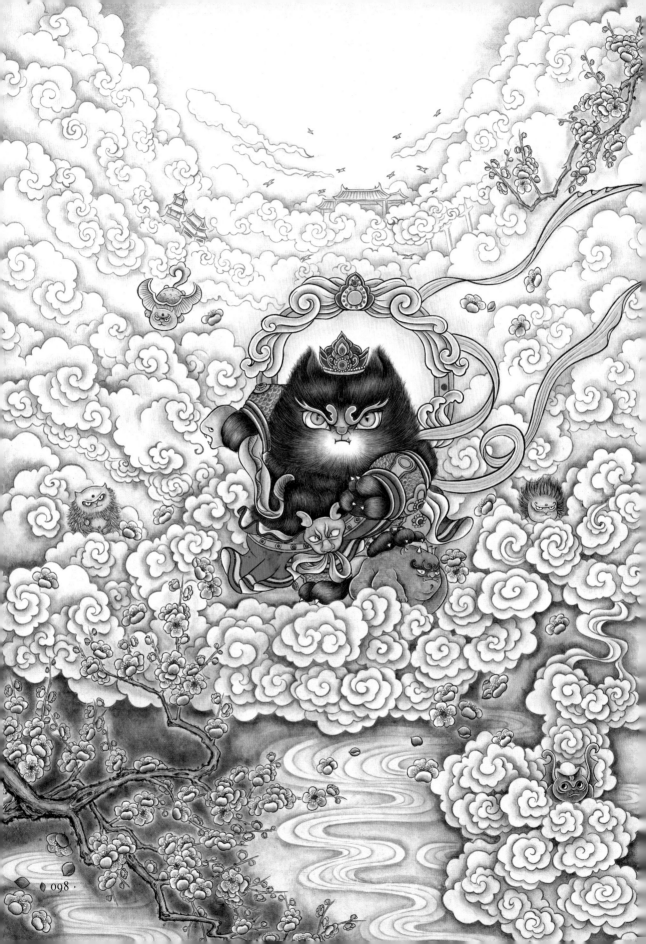

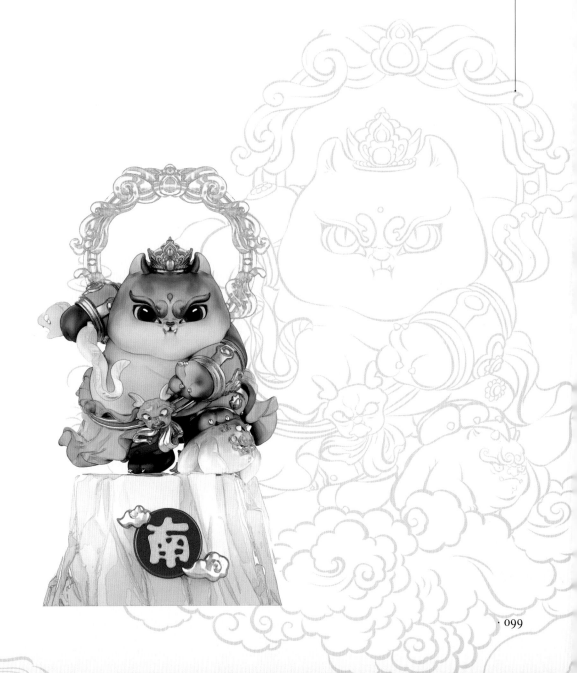

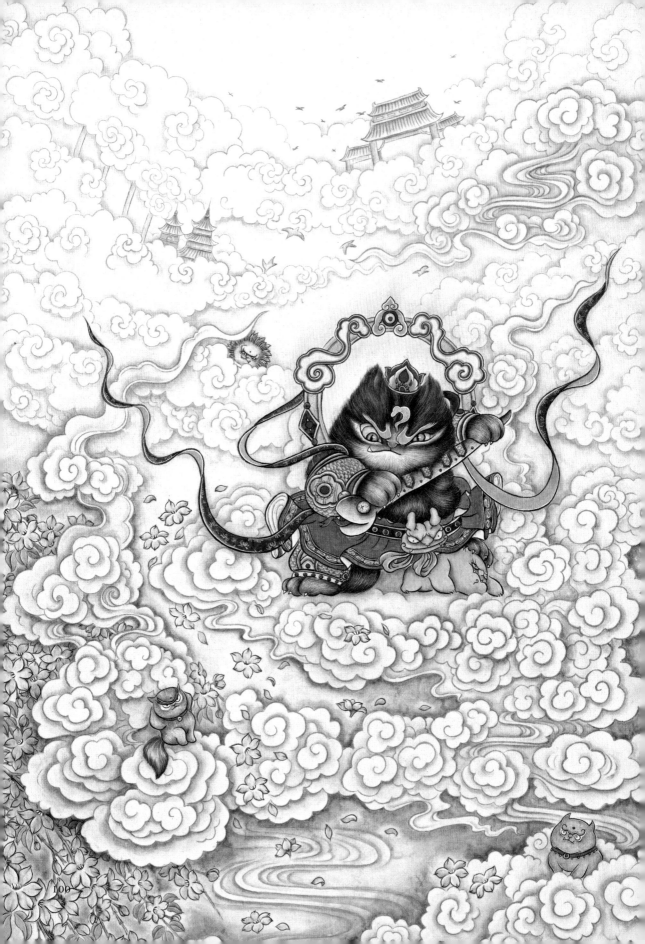

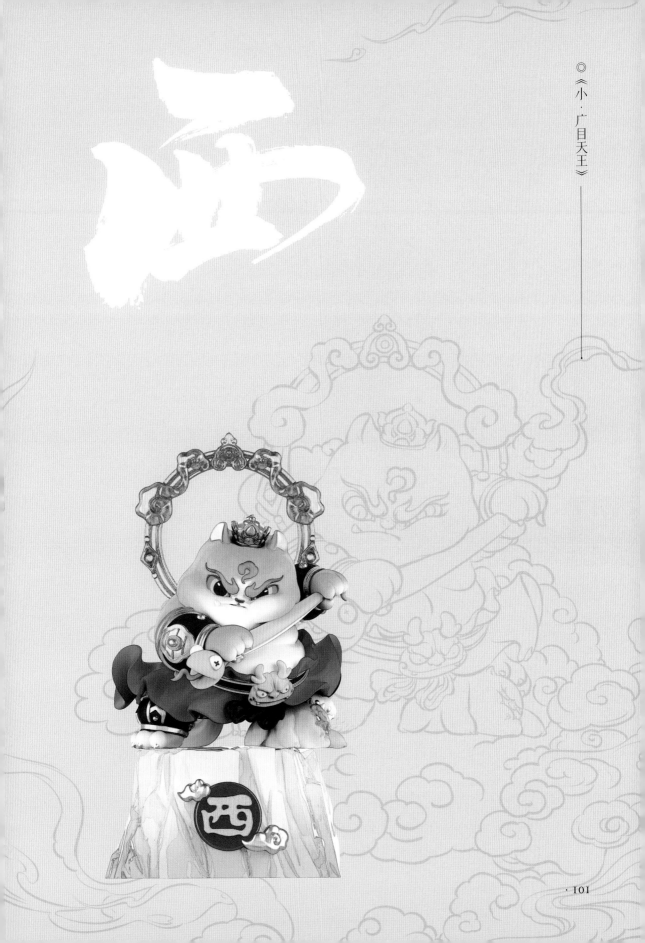

西

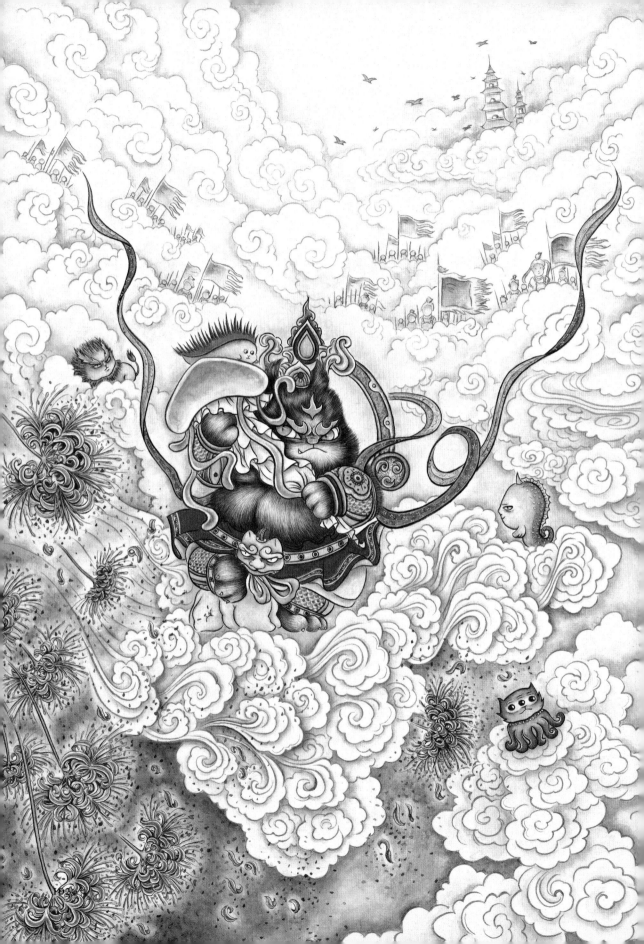

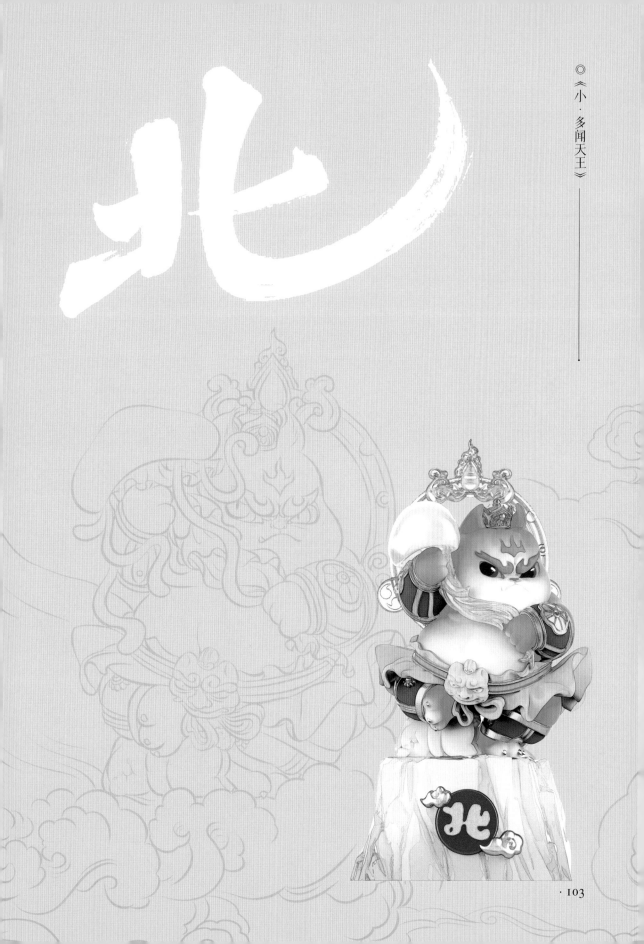

北

◎《小·多闻天王》

◎《金刚萌将·乾坤图》

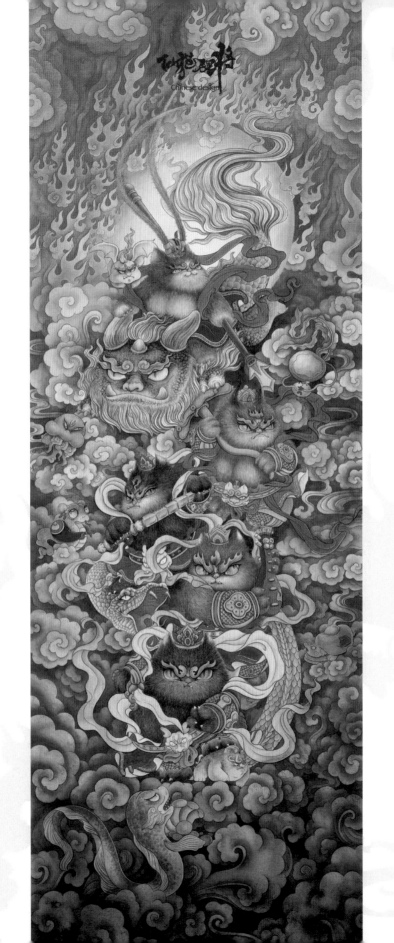

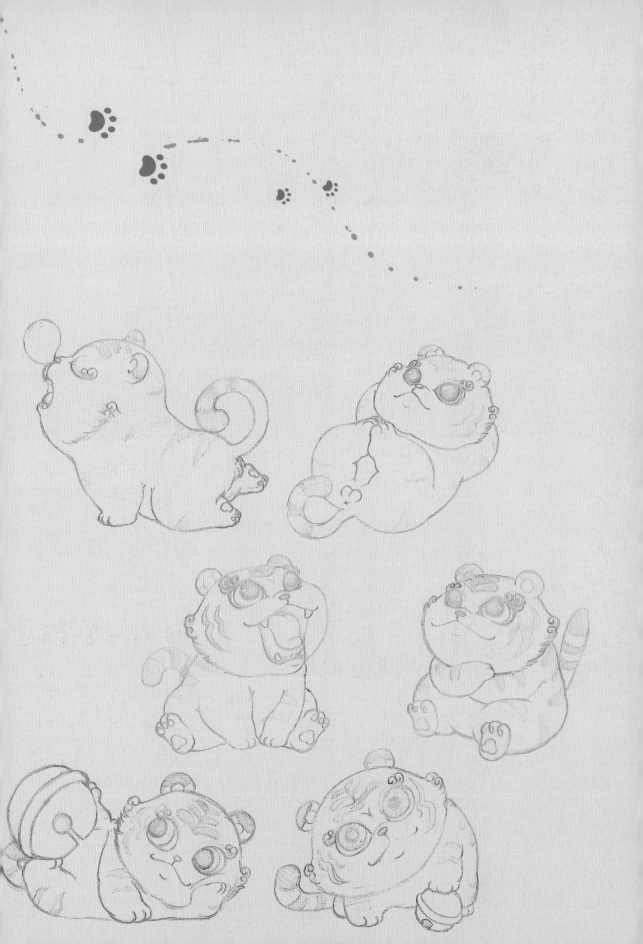

仙猫也许在我们身边

　　"八仙九猫"被玉帝以下凡体验人间疾苦，点
化有缘猫为由，分散开来，散落至凡间，成为凡人
家中可爱的"肥宅猫灵"。他们化身"凡猫"形态，
并且在白天不被允许使用法术，只能在夜晚恢复"仙
猫"形态，守护三界，收服恶灵。这也使得"仙猫"
们疲惫不堪，难以再集结行动，而这也似乎成为我
们身边的肥宅猫白日睡觉，不理主人的因由。但很
快"仙猫"们开始察觉天界的阴谋，重新集结起"八
仙九猫"的队伍，开始新的征程……

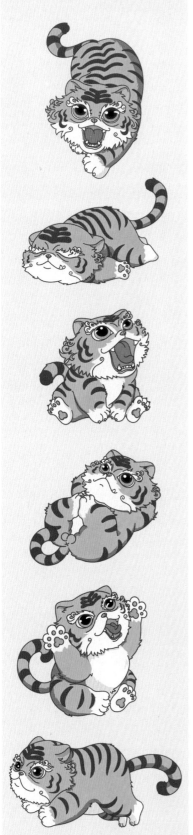

一虎百应
大全

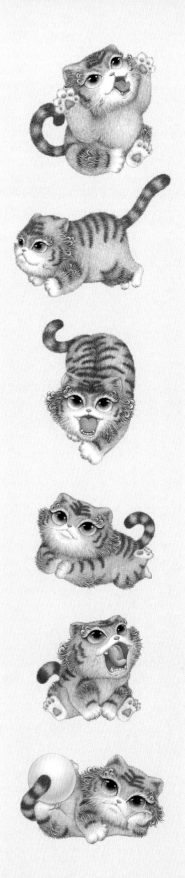

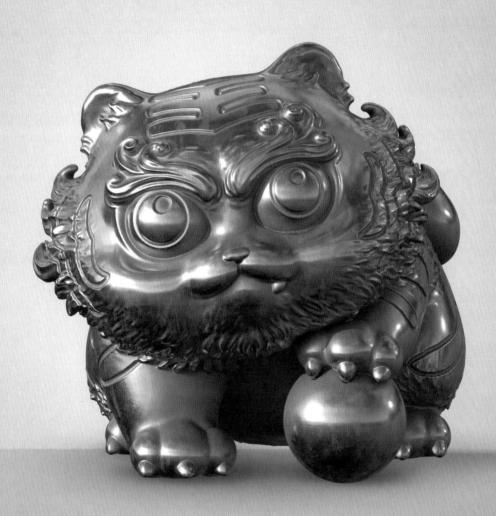

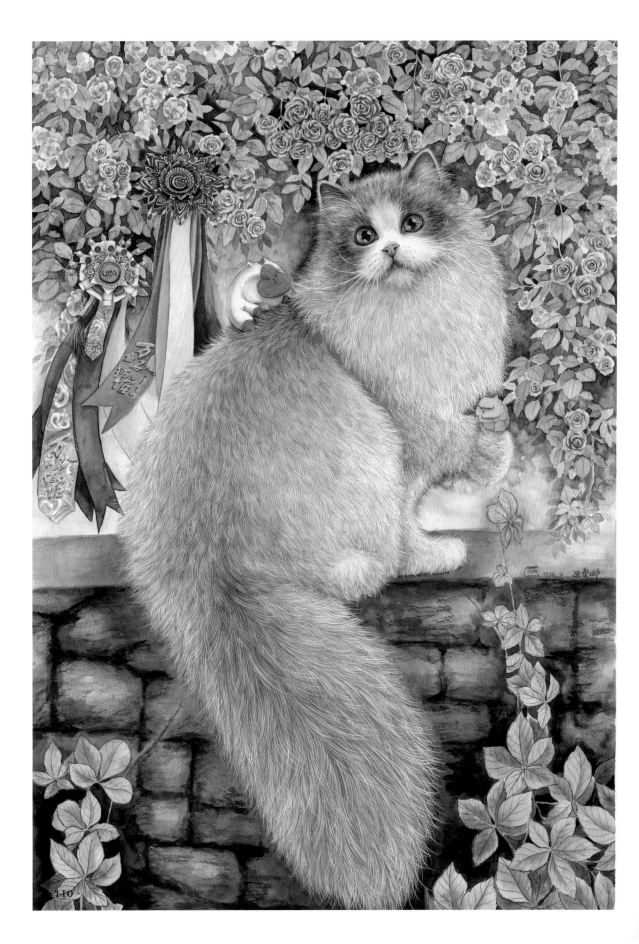

满架蔷薇一院香，弘奖风流迪桑娜。

哈，轶屎的，这纸箱子缩水了……

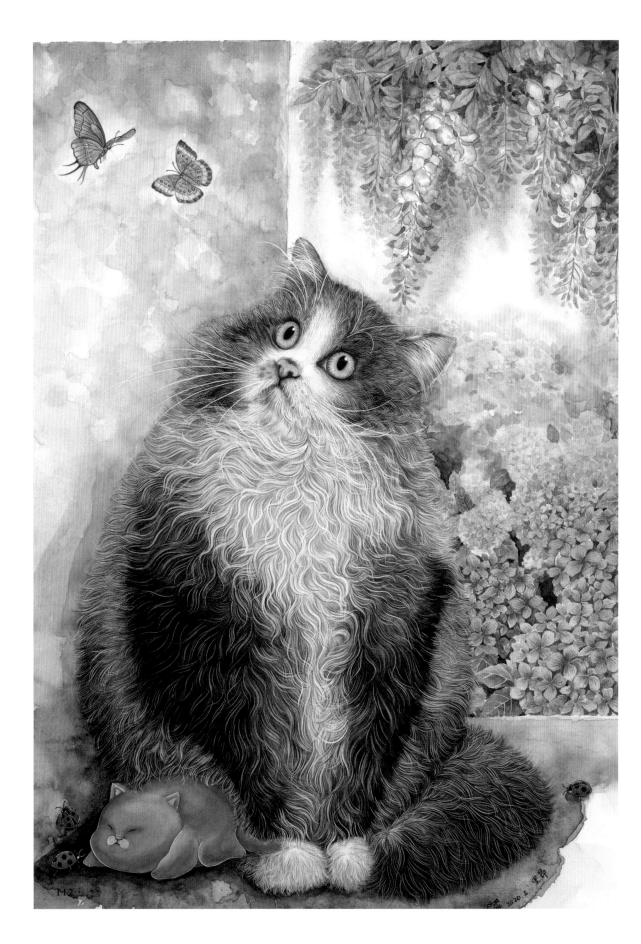

丁香花开又逢春，里昂戏看蝶双飞。

金枪鱼配海胆，生活啊——

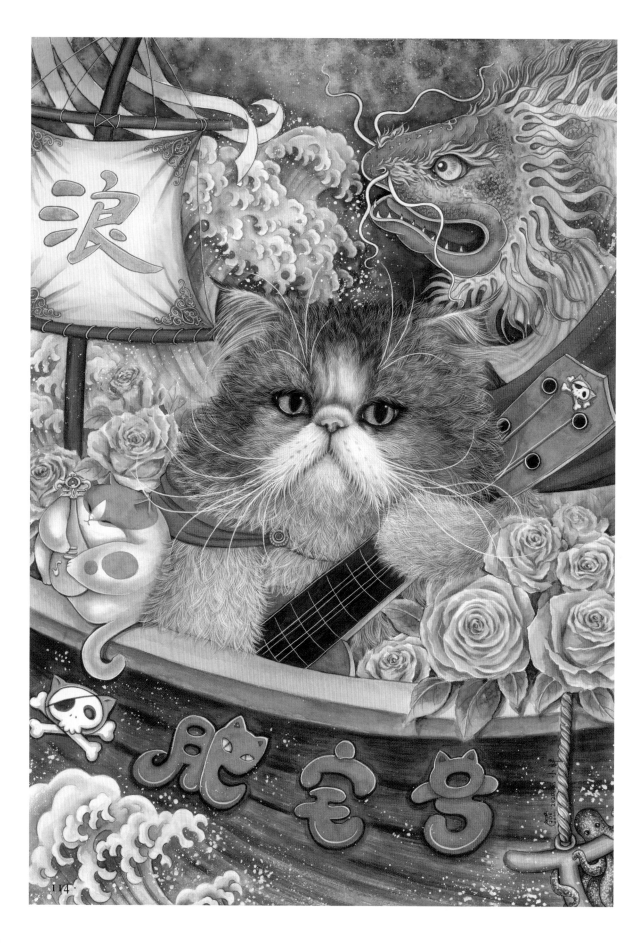

乘风破浪肥宅号，直挂浪帆济沧海。

吃之前要洒点柠檬汁吗？

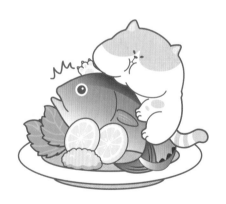

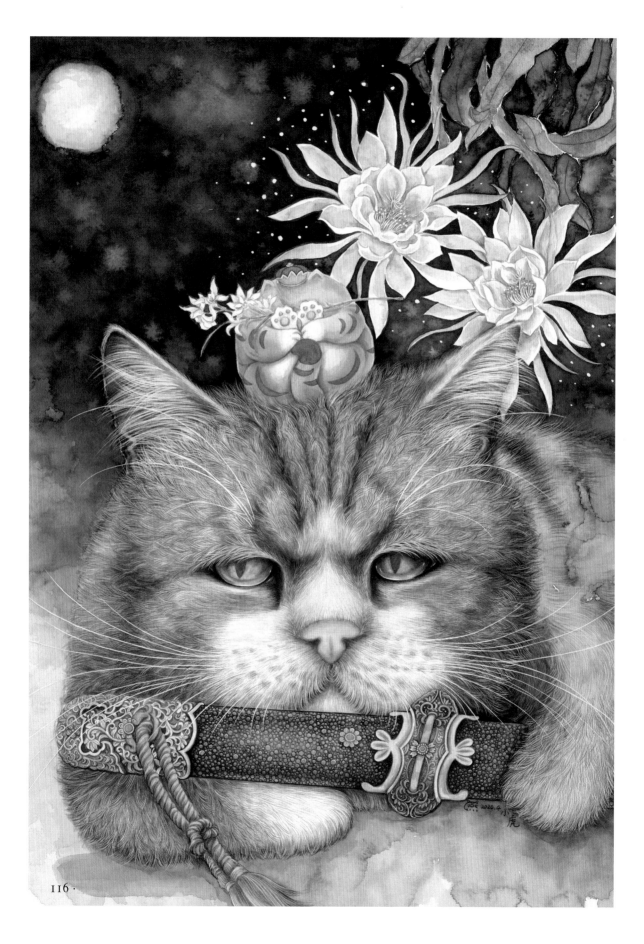

虎之相知贵知心，月下昙现赠君刀。

好奇猫咪的外皮是不是和三文鱼很搭？

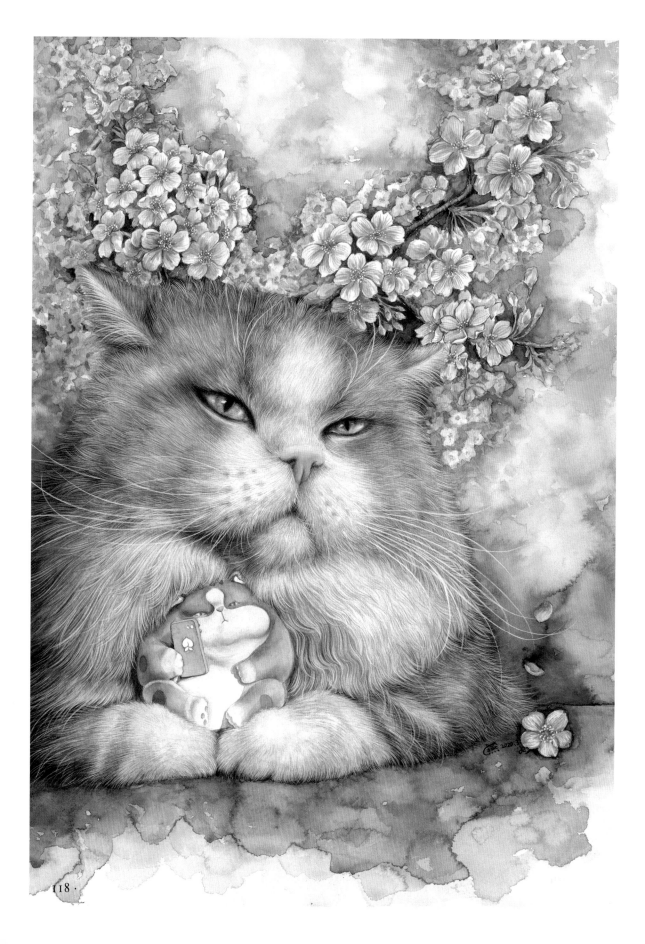

樱花匀红正烂漫，小八望远自念君。

我习天的小鱼干呢？

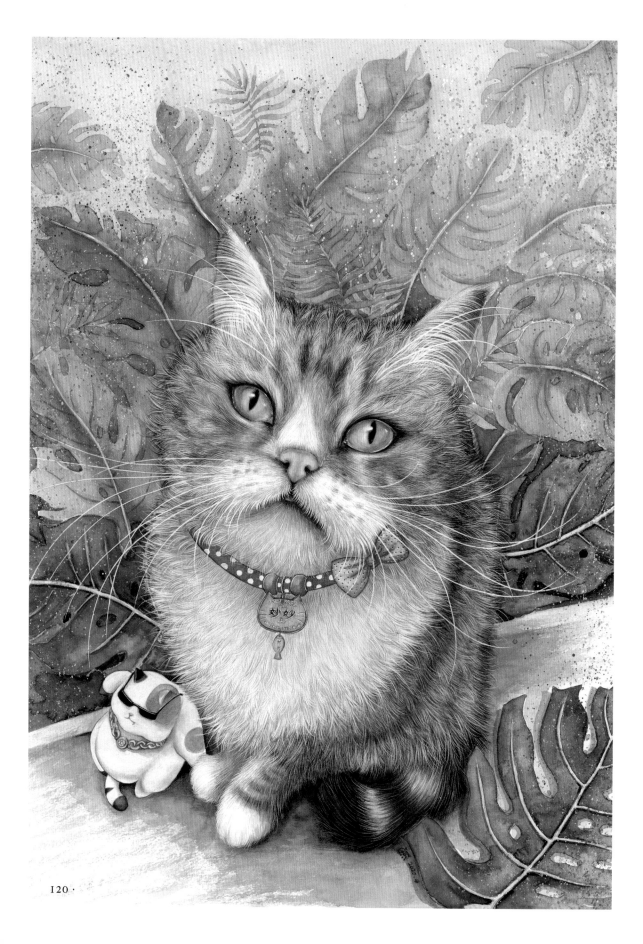

蓬蕉无节寓康寿，妙画处处真玲珑。

缺屎的，鸡肉刺身了解一下。

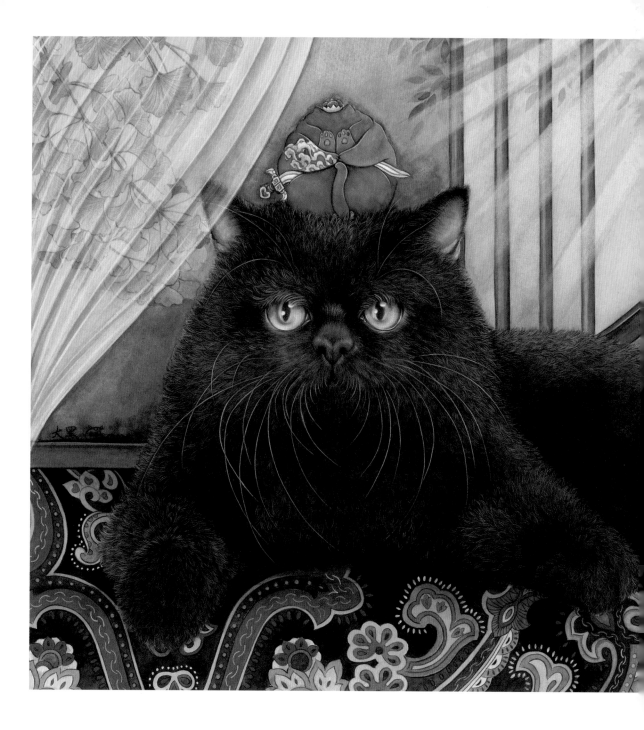

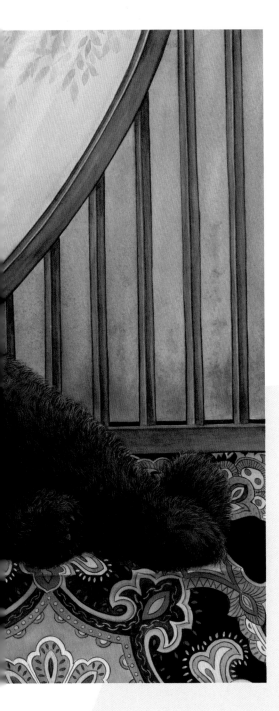

看君终日常安卧，何事纷纷去又回。

是因为我黑得看不见，才被坐在屁股底下吗？

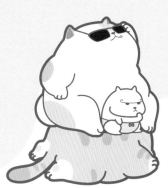

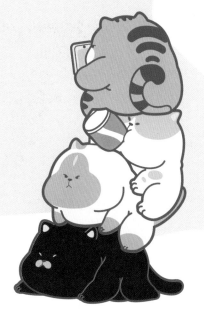

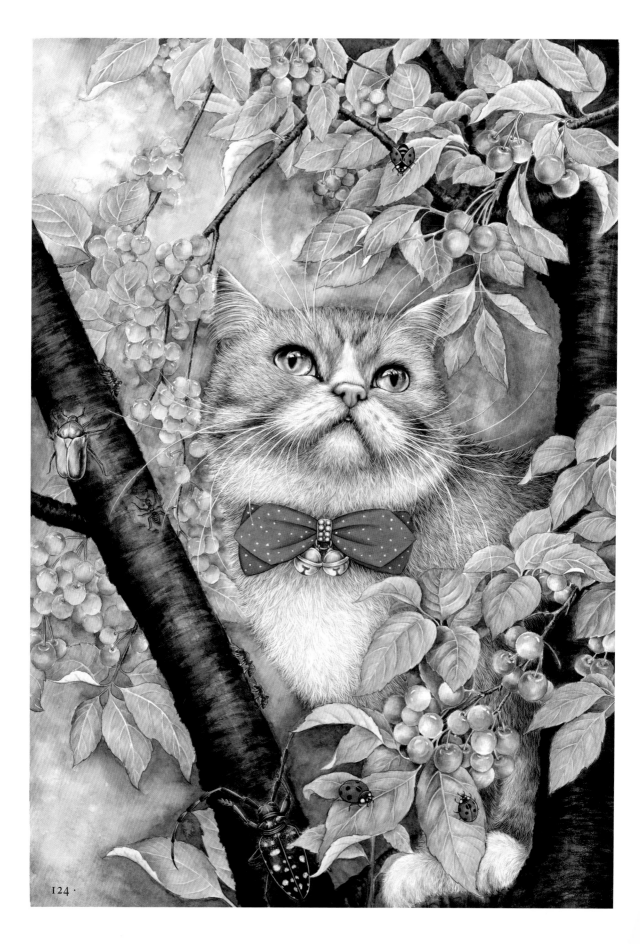

昨日新园去看花，树上小喵阿谁家。

吃甜甜甜圈圈长游泳圈，巴适！

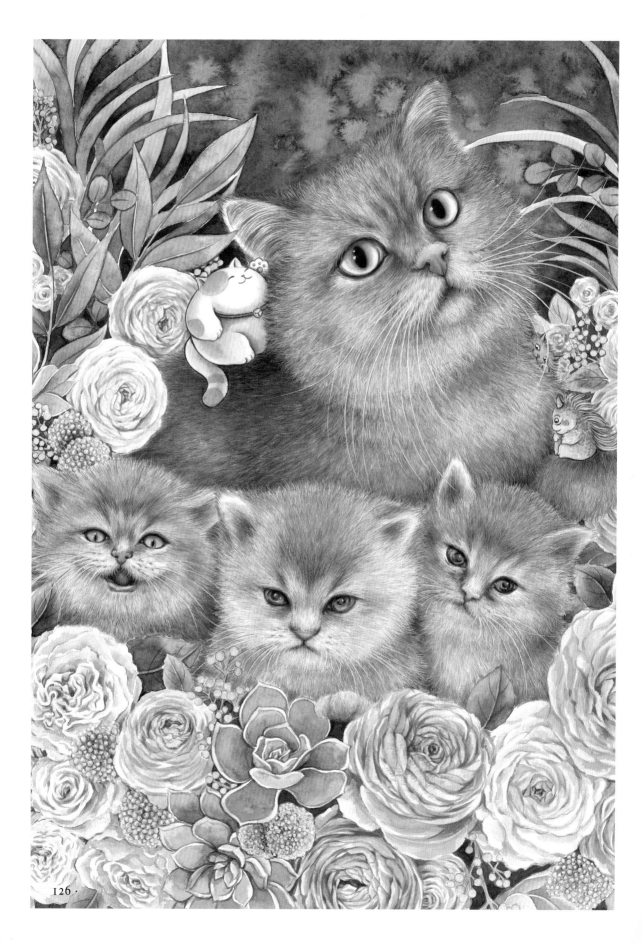

毛孩子，敢胡言�语，说地谈天。

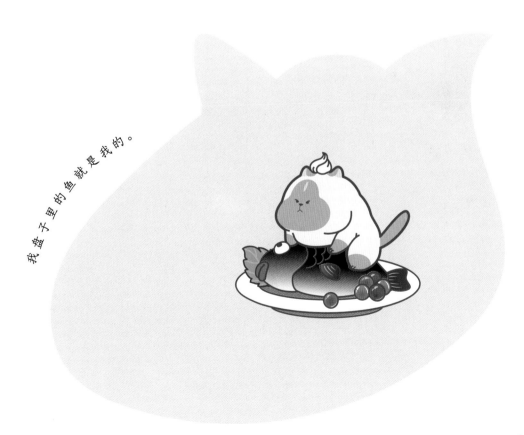

我盘子里的鱼就是我的。

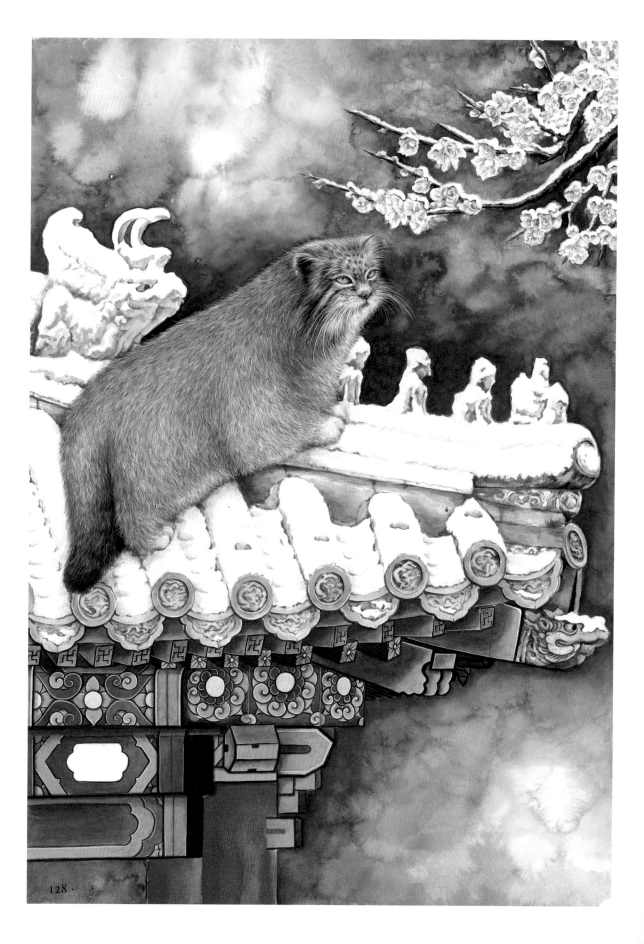

学习？学个毛线球！

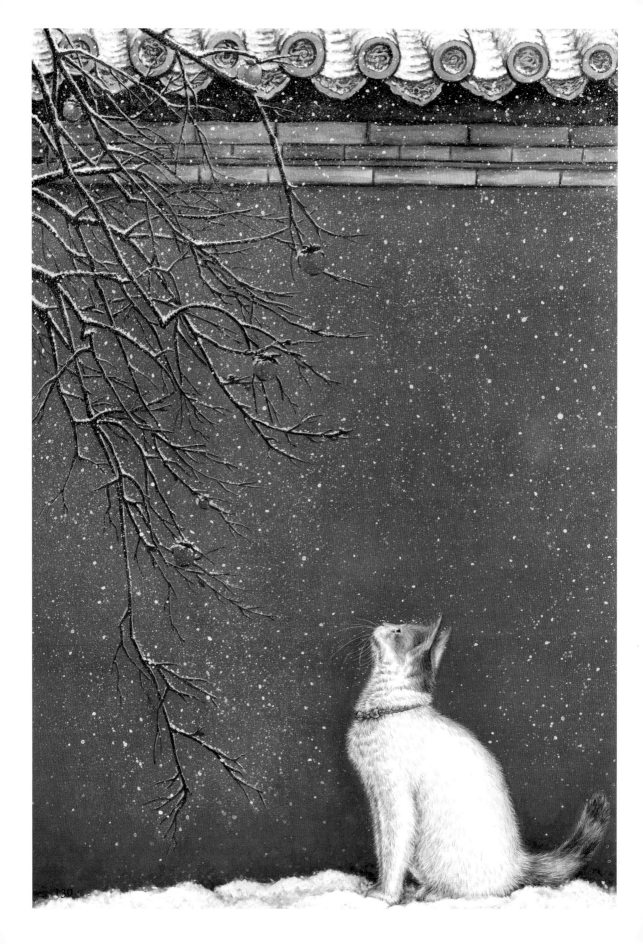

喵叫爪痕印留，红墙醉墨笼纱。

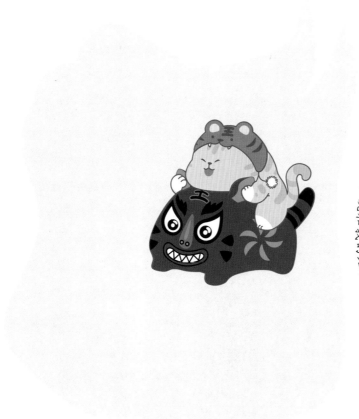

我和虎的距离是一顶虎头帽，虎和我的距离是爬树的不传之秘。

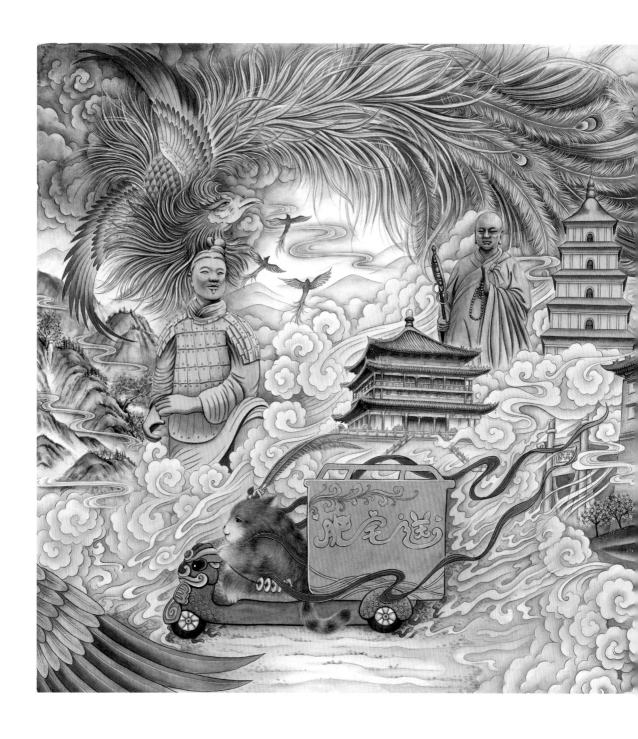

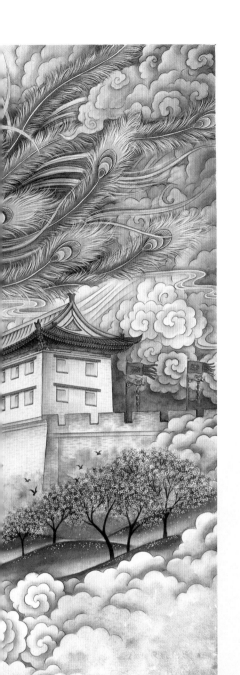

肥宅猫，肥宅送长安梦。

肥宅送，送啥都有，送啥都快！

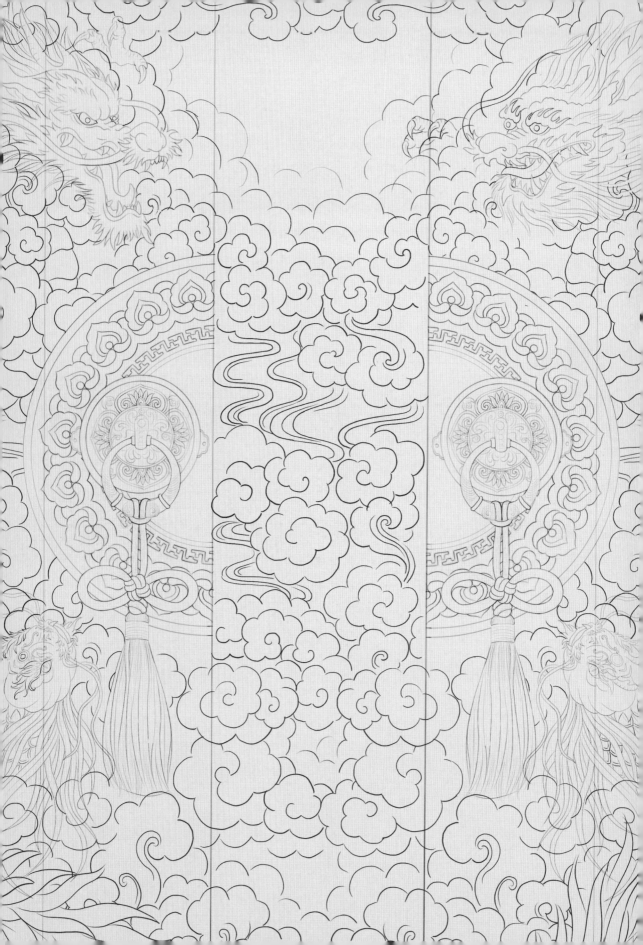

天不我将，便自立一方。军有将，画亦有将。战场上，将者，手持兵符翻云覆雨；书画中，将者，墨笔丹青行云流水。一个个角色跃然纸上，一场场好戏已然开场。绘出一方天地，用自己的风格，无论是神，抑或是魔，以猫的视角，说猫的故事。画将，不单体现深厚功力，更展示丰富的内心世界。我们建立了一个世界，我们讲述了一个故事，看官里面请，你且看一看。

演绎神话世界里的狸将
编绘多彩画卷里的仙猫
传承古人的美学思维

韦经晓

Brand founder
品牌创始人

很多只猫的卑微铲屎官
接受一切新奇有趣的事

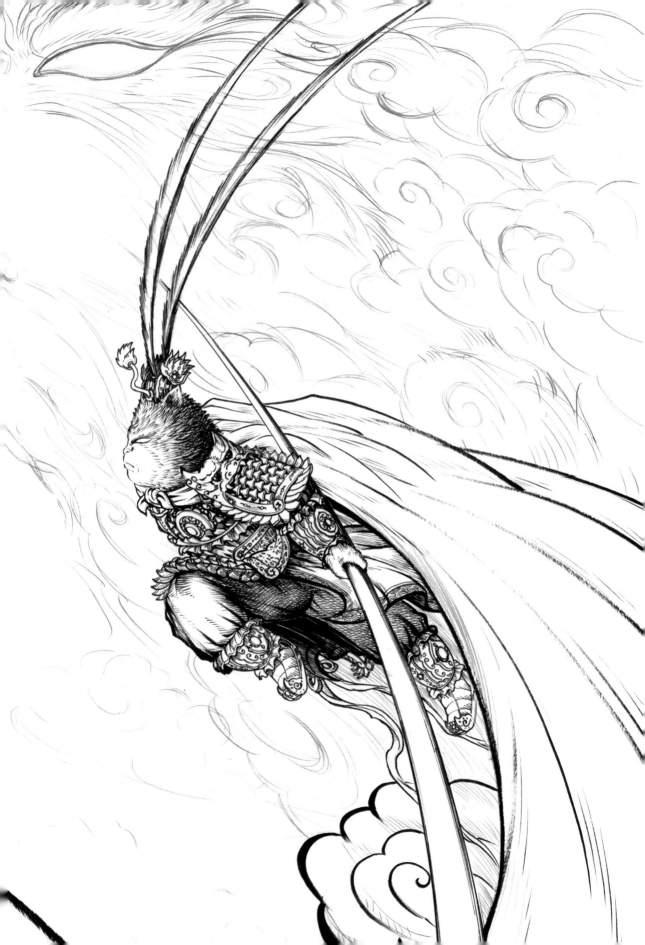

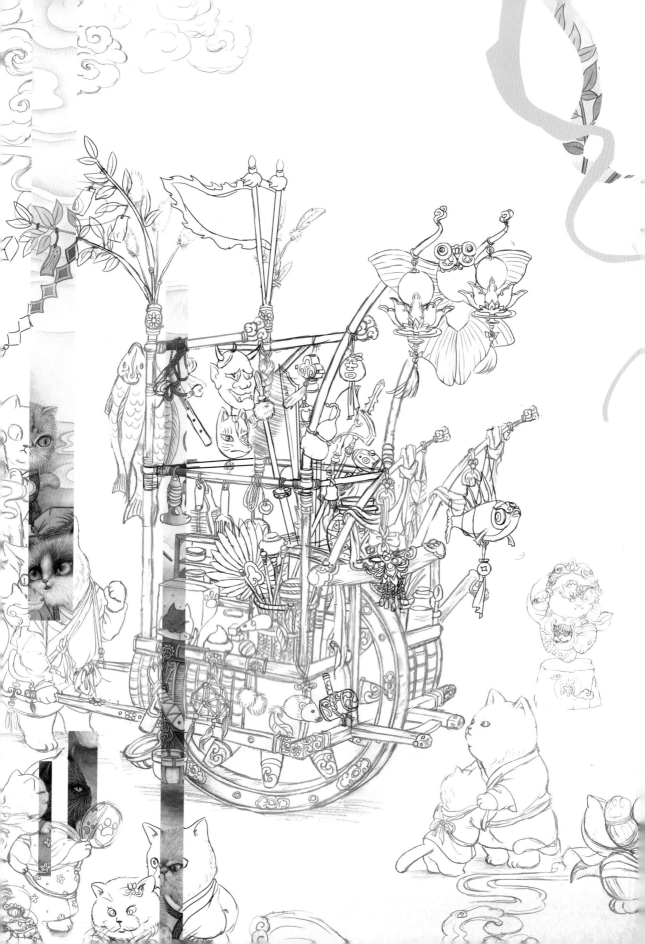

周小米　Design director
首席原创师

目标是成为有钱有趣的人
实在不行，光有钱也可以

陈燕　Hand-drawn cartoonist
工笔手绘师

心态年轻，永远是个宝宝
喜欢多尝试新鲜事物

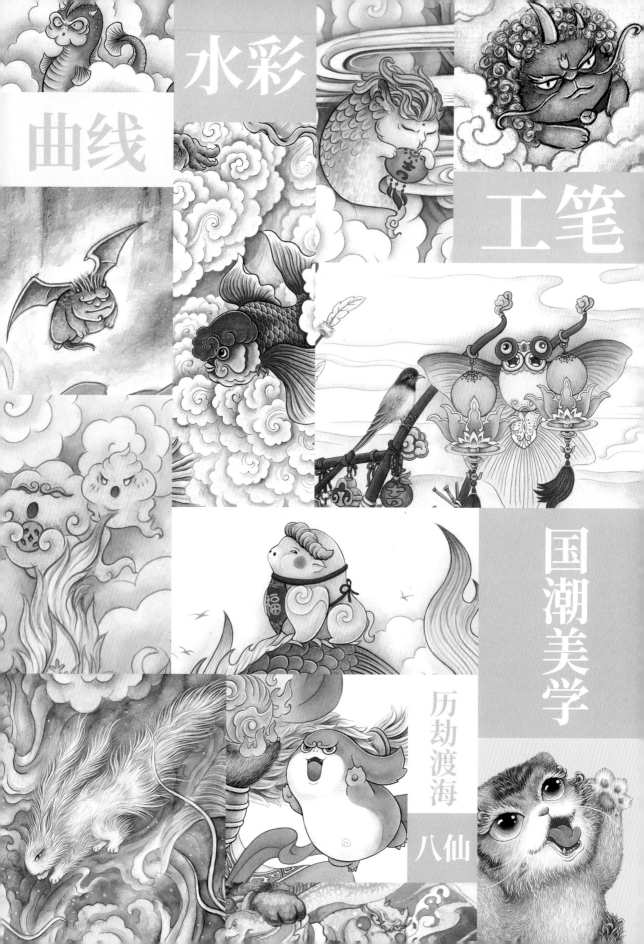

水彩

曲线

工笔

国潮美学

历劫渡海

八仙

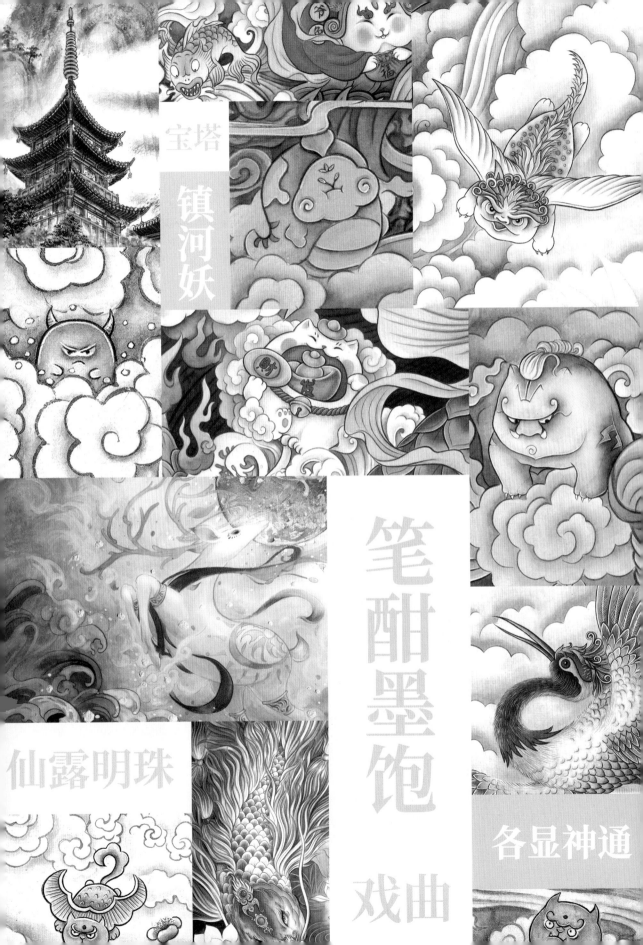

宝塔

镇河妖

笔酣墨饱

仙露明珠

戏曲

各显神通

在这个人人"社恐"的时代，

生活空间变得越来越小，

人与人的交往也越来越少。

我们很庆幸它们进入了我们的生活，

解除我们的孤寂，

疗愈我们的内心，

并且将我们的生活涂上了色彩。

这使我们将自己融入它们的精神世界，

创造出了这方仙猫世界。

我们希望通过这样的方式，

让更多的人爱上猫，

爱上这些时而调皮，时而安静，时而高冷，时而黏人的毛孩子，

爱上猫仙人的世界。

感谢创作过程中所有提供支持的伙伴！
感谢八仙九猫粉丝们的持续关注和喜爱！
感谢重金支持的手办玩家！

图书在版编目（CIP）数据

猫仙人的世界 / 仙猫狸将绘著.－－ 长沙：湖南文艺出版社，2023.4
ISBN 978-7-5726-0938-1

Ⅰ．①猫… Ⅱ．①仙… Ⅲ．①中国画－作品集－中国－现代 Ⅳ．①J222.7

中国版本图书馆 CIP 数据核字（2022）第 213496 号

上架建议：畅销·文化

MAO XIANREN DE SHIJIE
猫仙人的世界

绘 著 者：仙猫狸将
版 权 方：广东猫将文化传媒有限公司
出 版 人：陈新文
责任编辑：刘雪琳
监 制：于向勇
策划编辑：王远哲
文字编辑：郑 荃
营销编辑：时宇飞 黄璐璐
装帧设计：梁秋晨
出 版：湖南文艺出版社
（长沙市雨花区东二环一段 508 号 邮编：410014）
网 址：www.hnwy.net
印 刷：北京中科印刷有限公司
经 销：新华书店
开 本：760mm×1060mm 1/16
字 数：90 千字
印 张：9.5
版 次：2023 年 4 月第 1 版
印 次：2023 年 4 月第 1 次印刷
书 号：ISBN 978-7-5726-0938-1
定 价：98.00 元

若有质量问题，请致电质量监督电话：010-59096394
团购电话：010-59320018

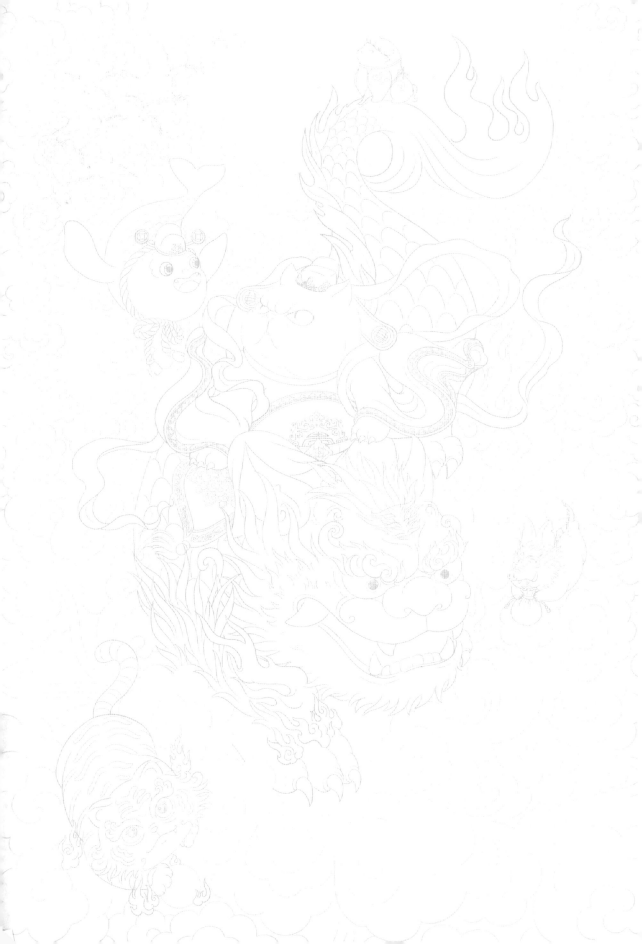

Chinese design

Guangdong maojiang culture media Co., Ltd.

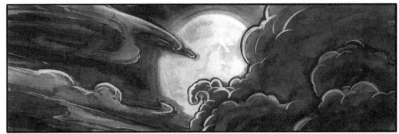

月夜生魔

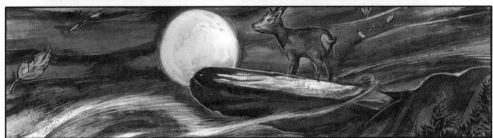

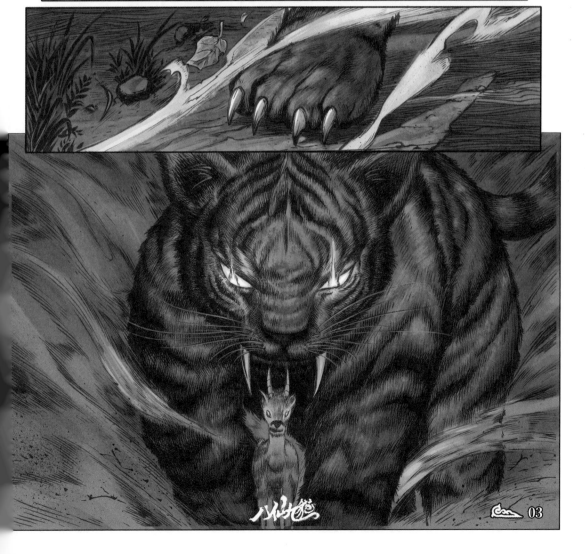

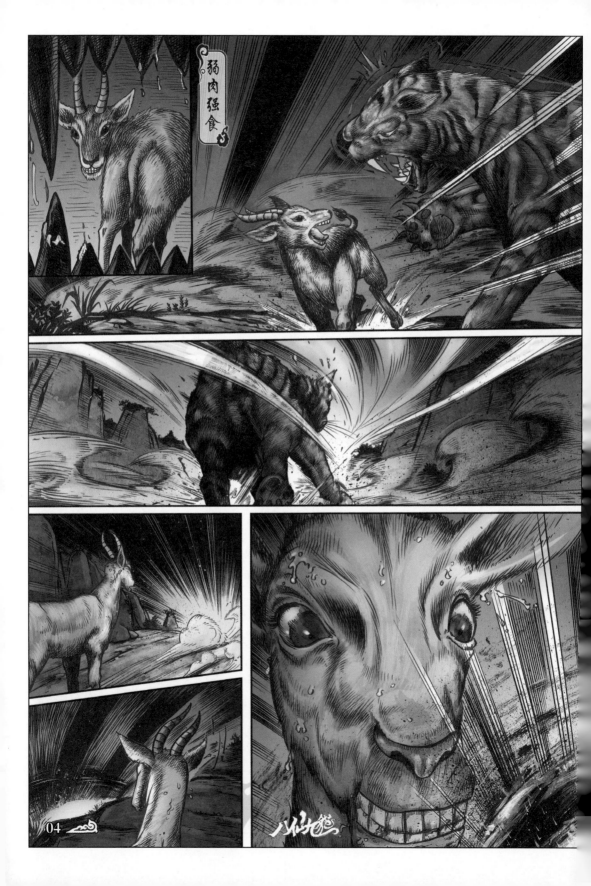

弱肉强食

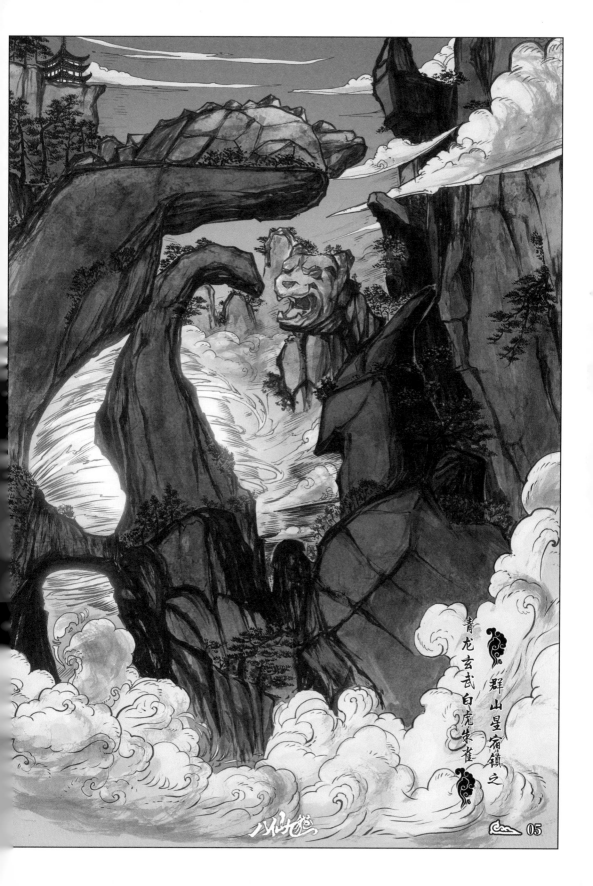

群山星宿镇之

青龙玄武白虎朱雀

05

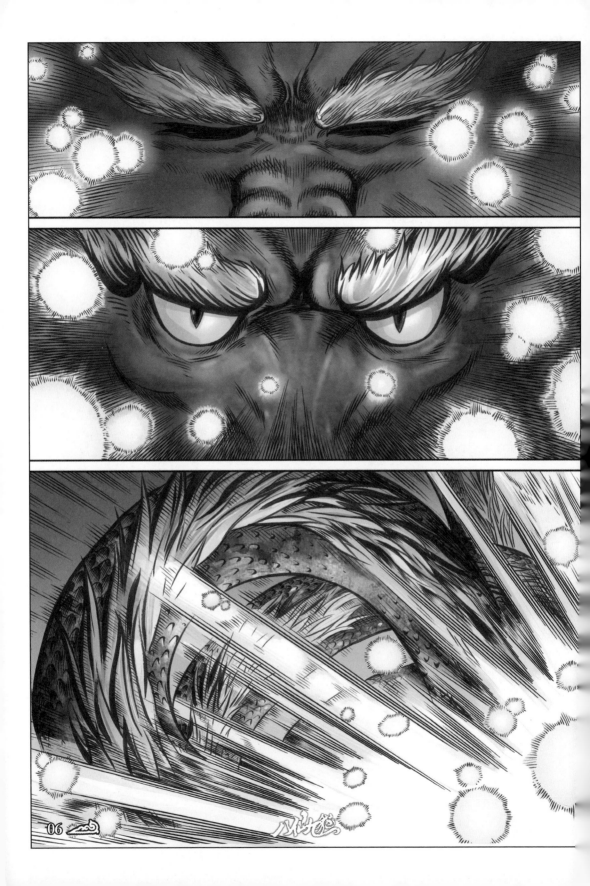

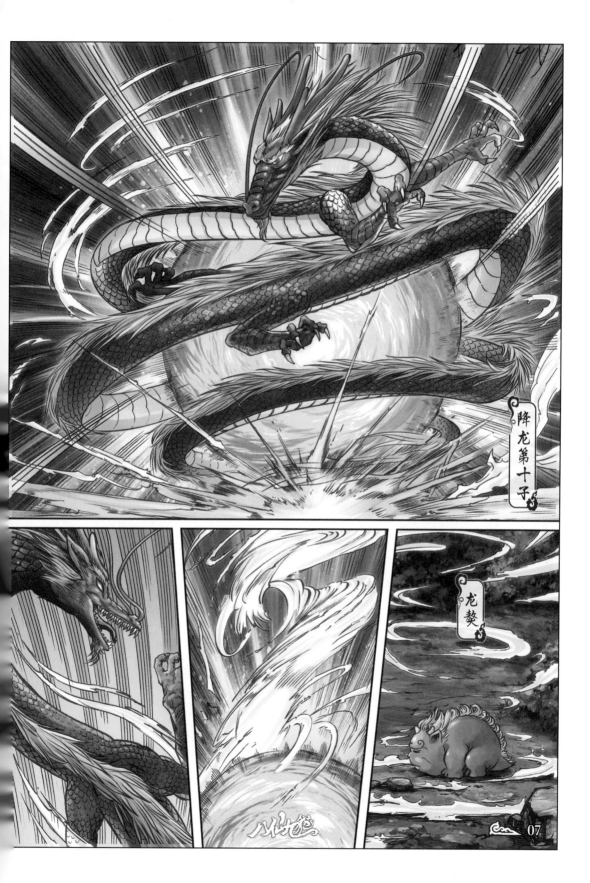

降龙第十子

龙褽

07

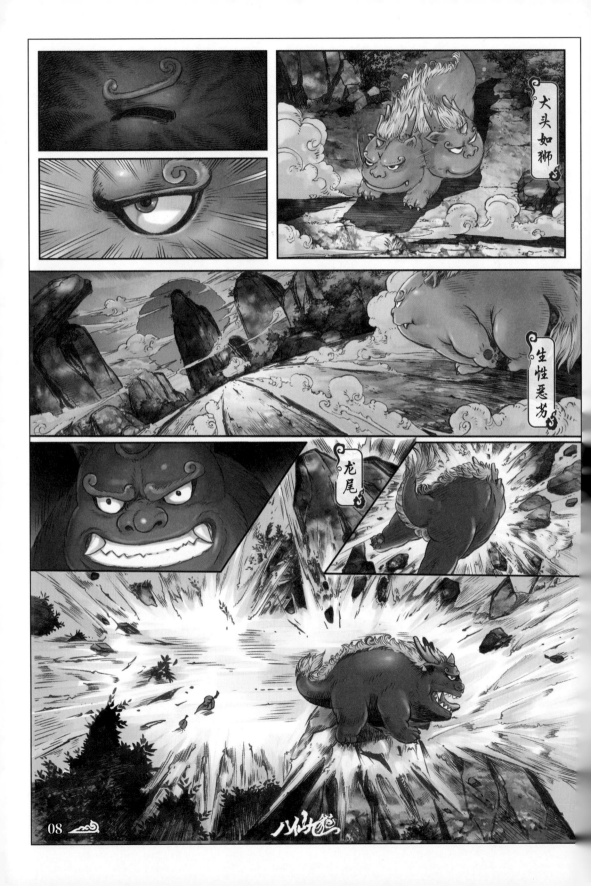

犬头如狮

生性恶劣

龙尾

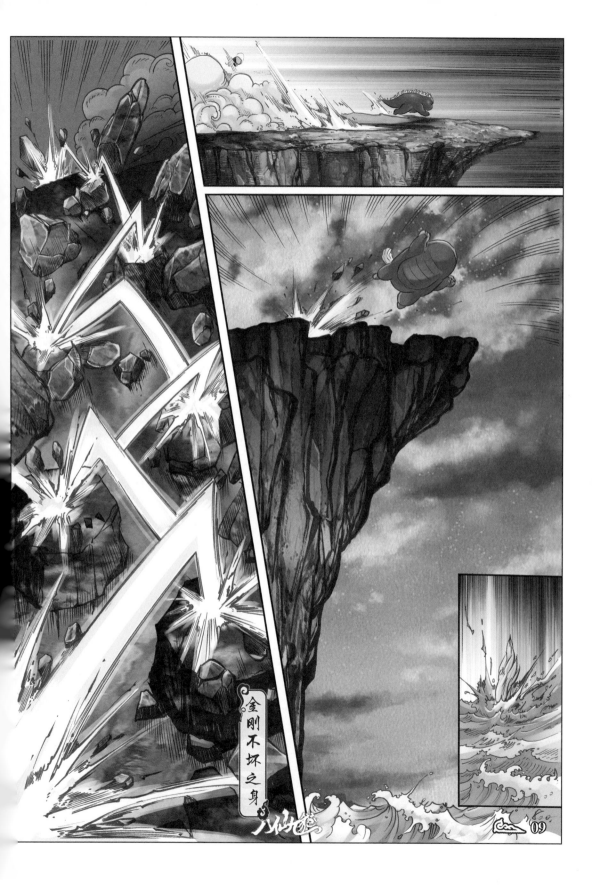

金刚不坏之身

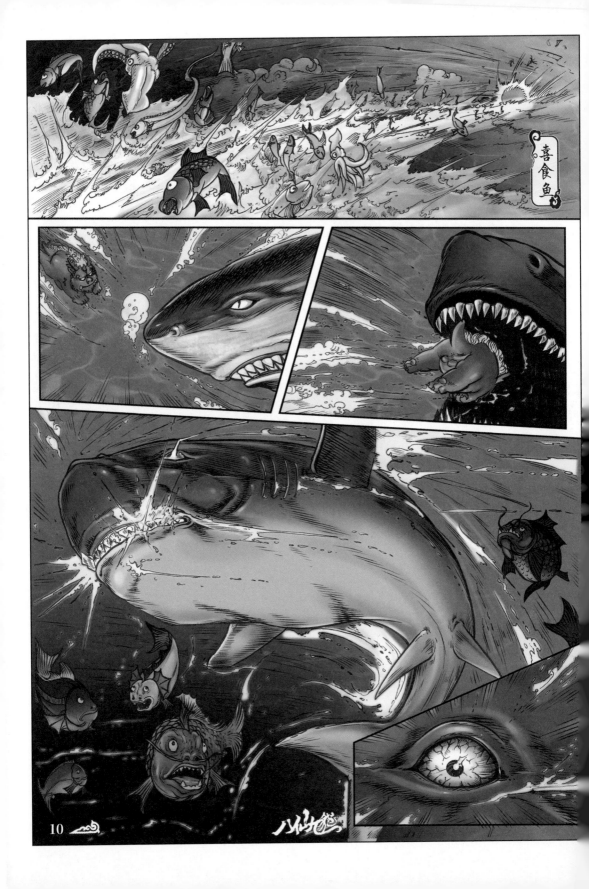

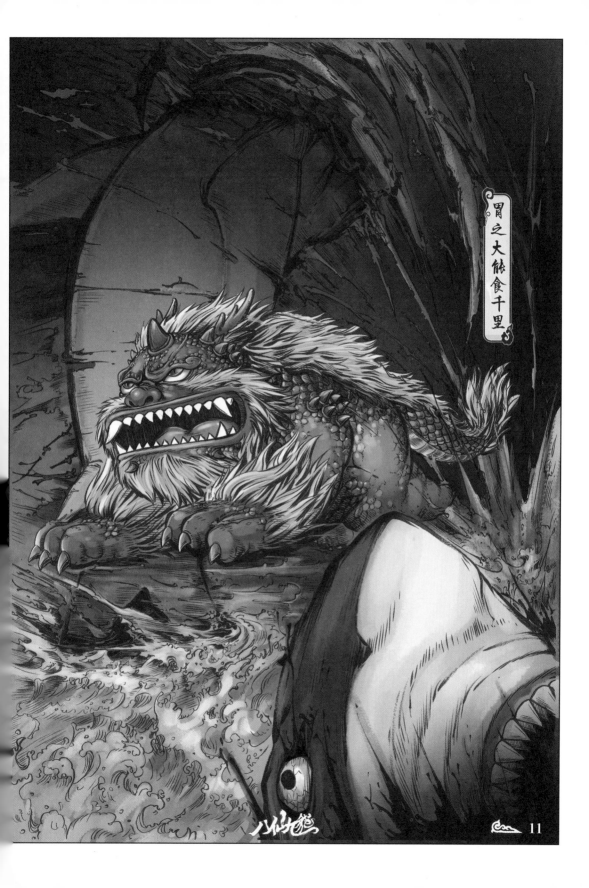

胃之大能食千里

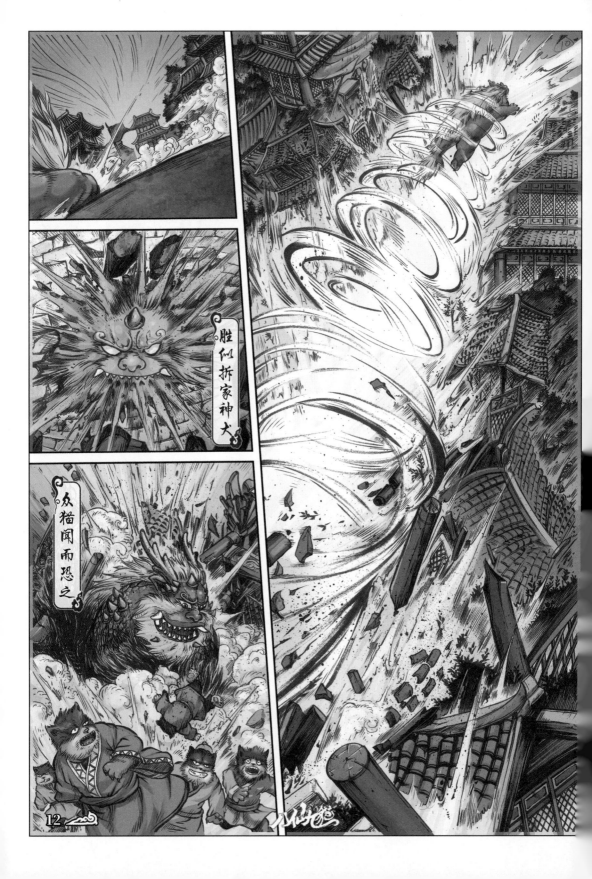

胜似拆家神犬

众猫闻而恐之

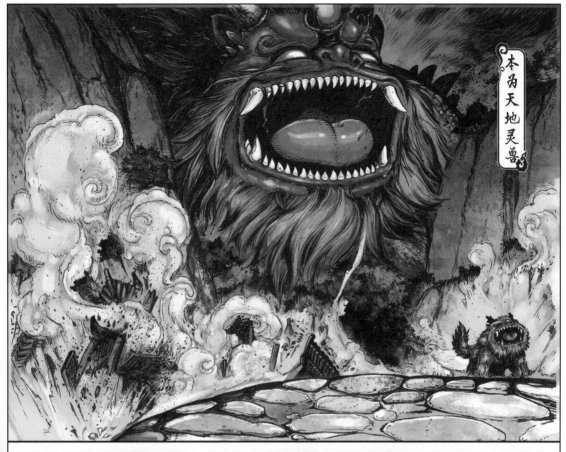

本為天地靈獸

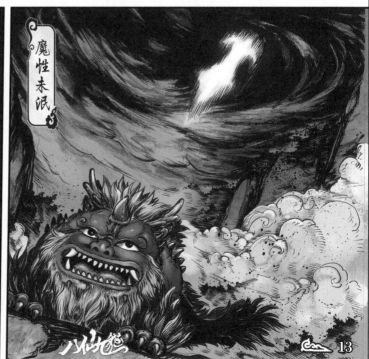

魔性未泯

13

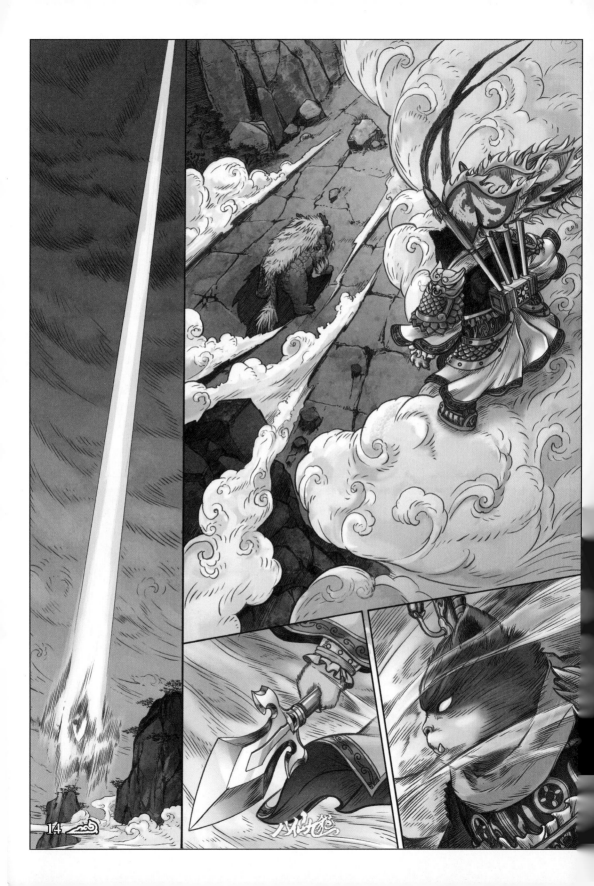

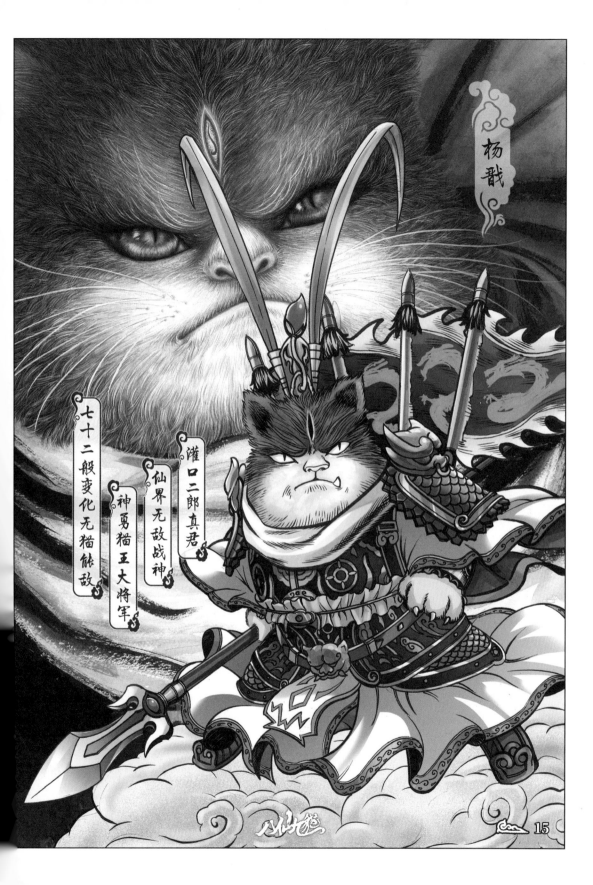

杨戩

灌口二郎真君

仙界无敌战神

神勇猫王大将军

七十二般变化无猫能敌

15

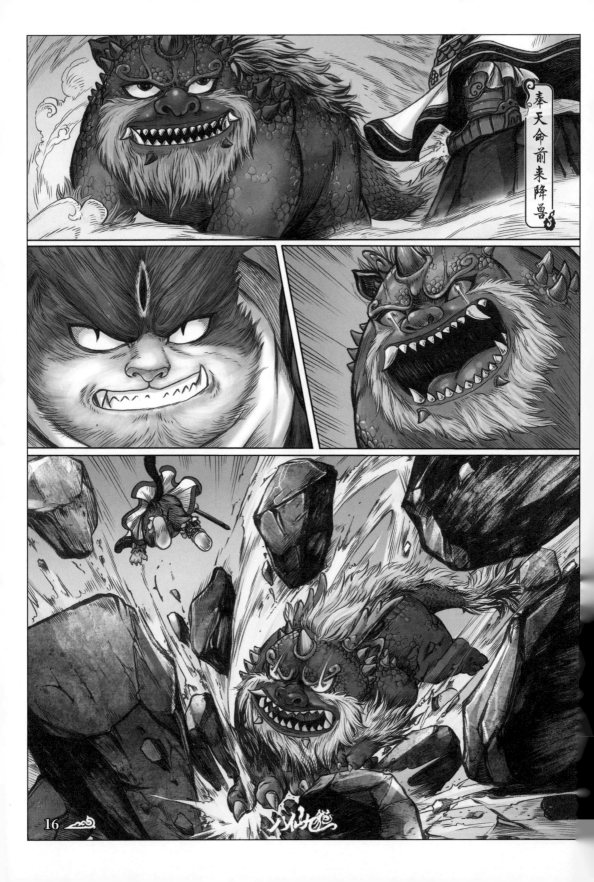

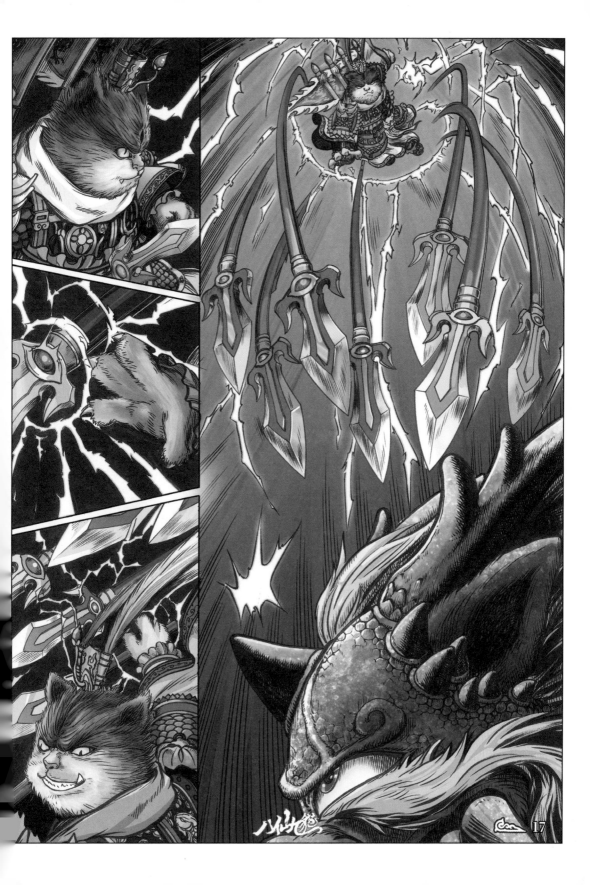

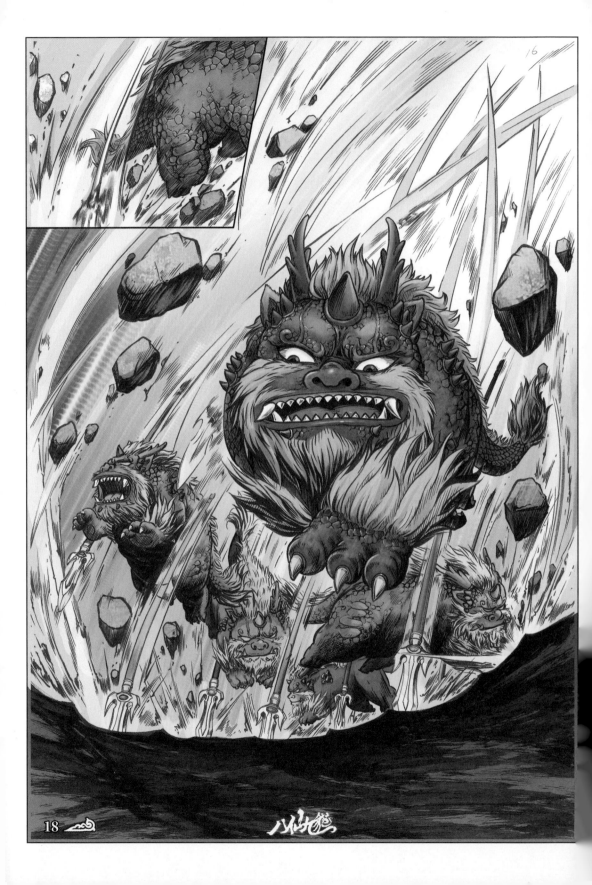

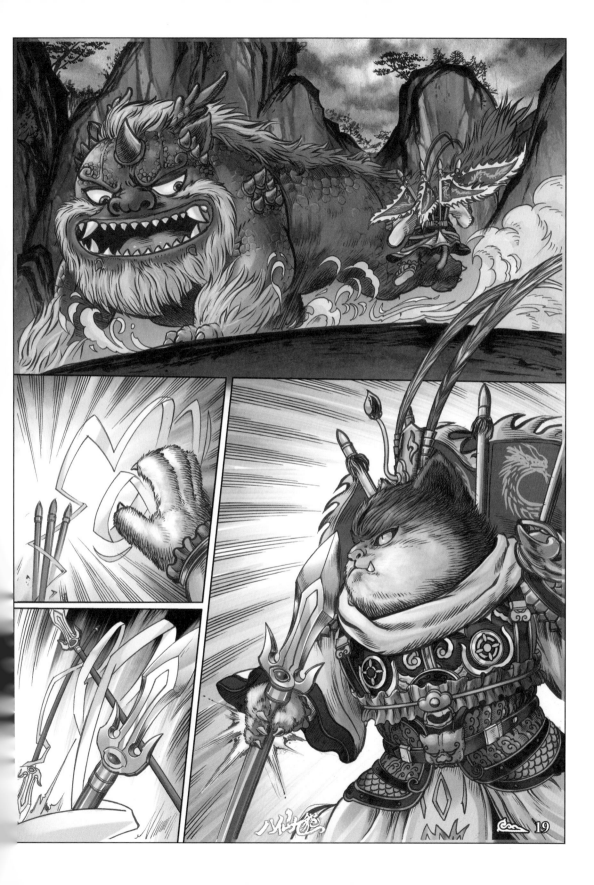

19

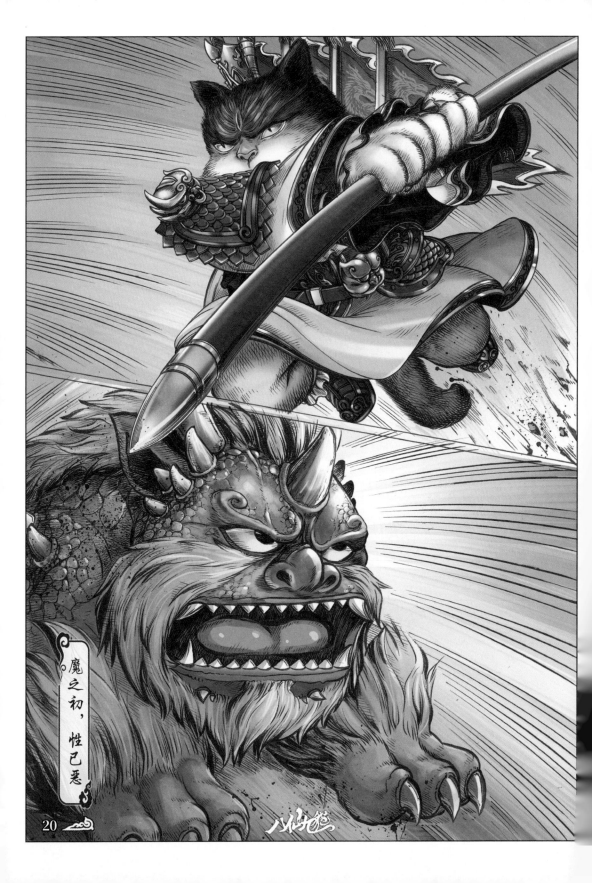

魔之初，性已惡

20

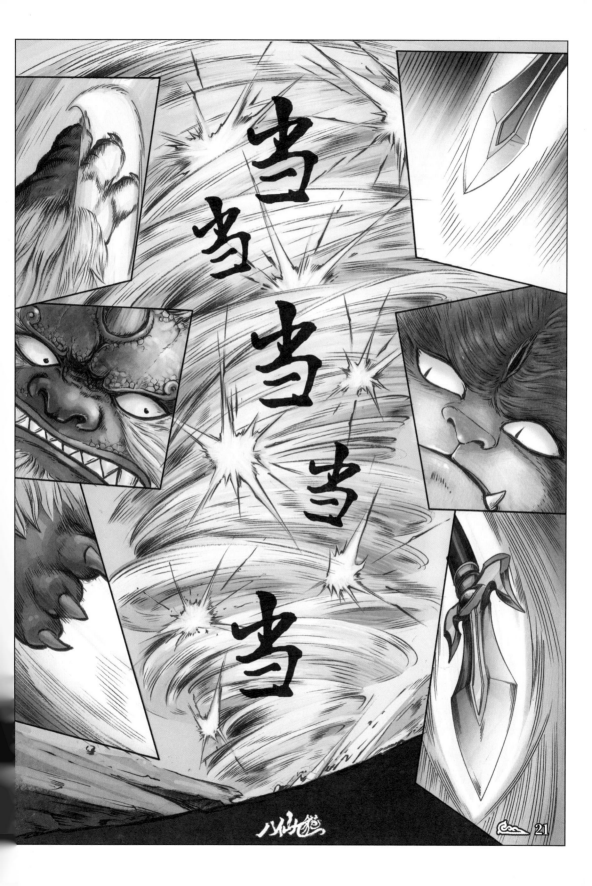

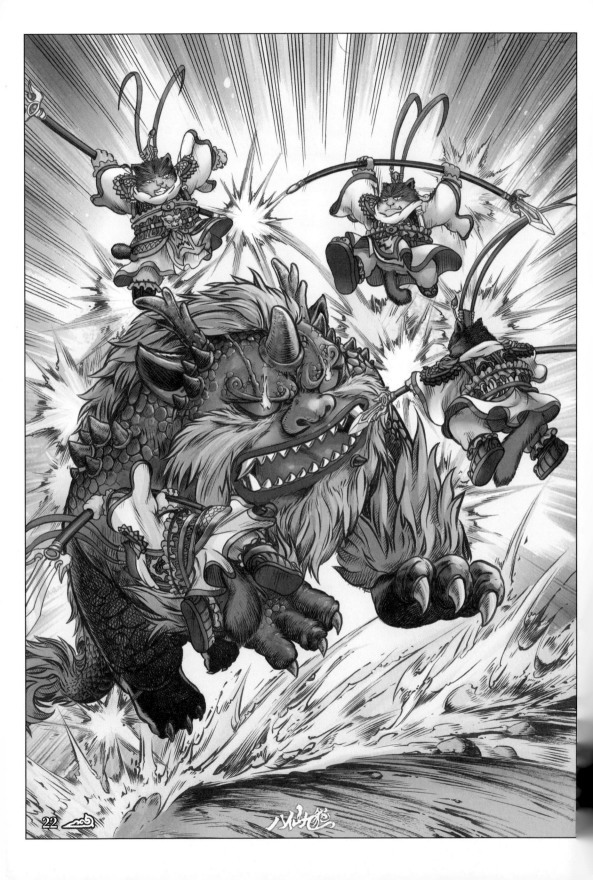

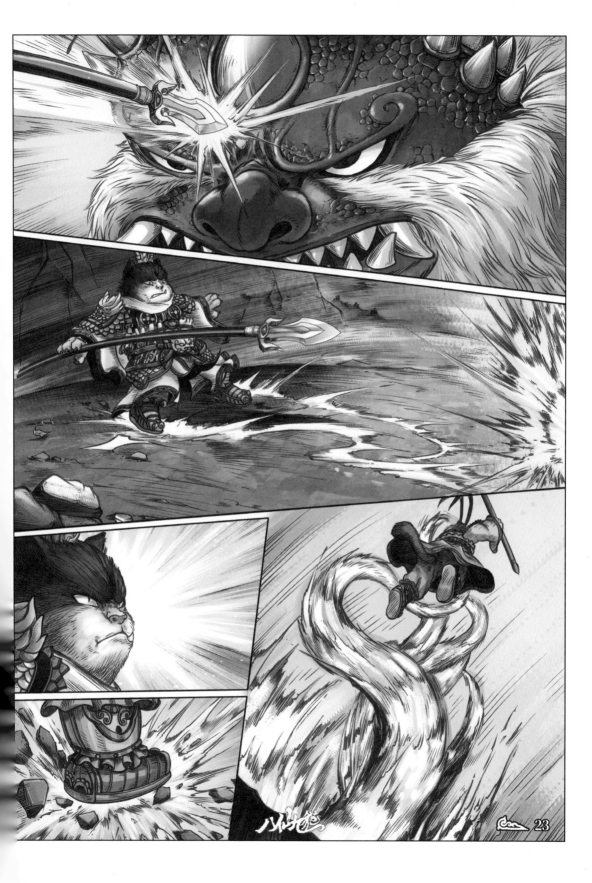

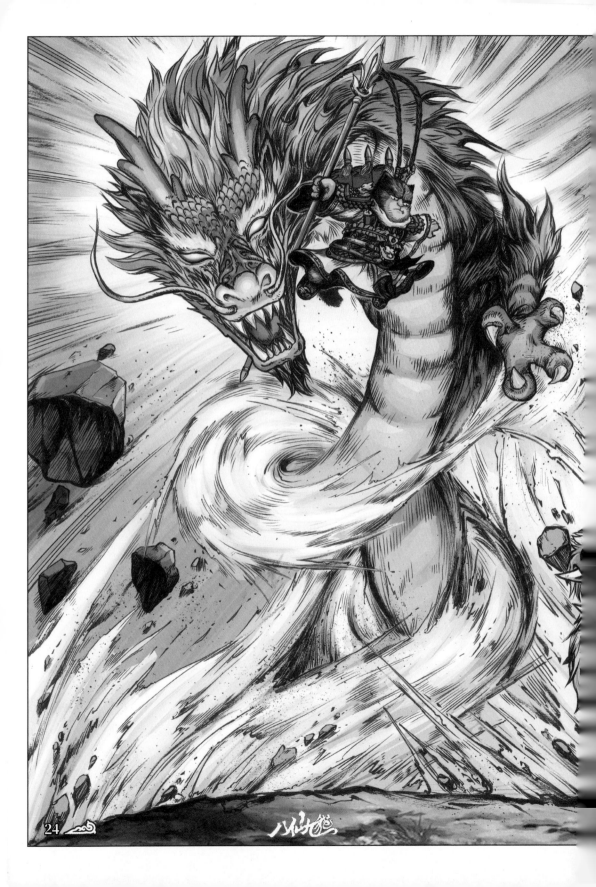

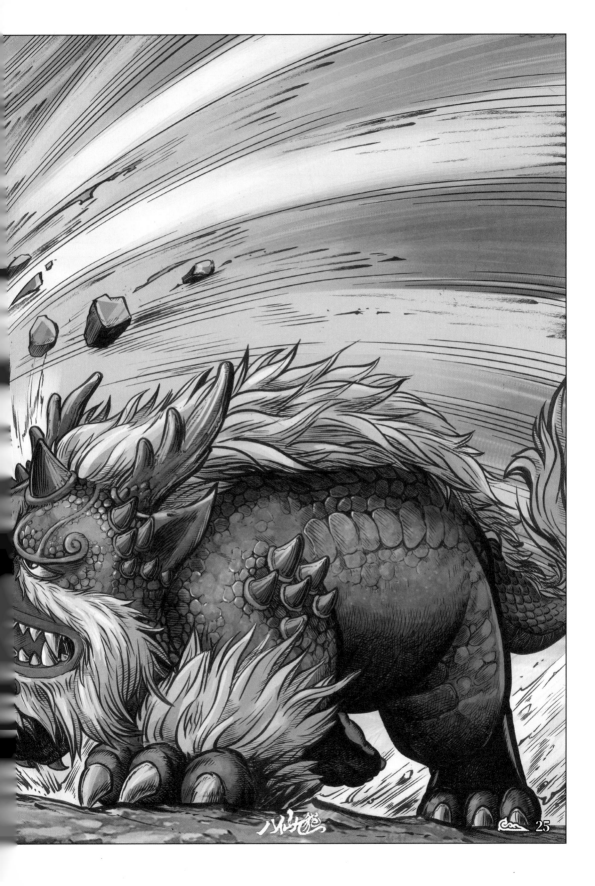

八仙九龙

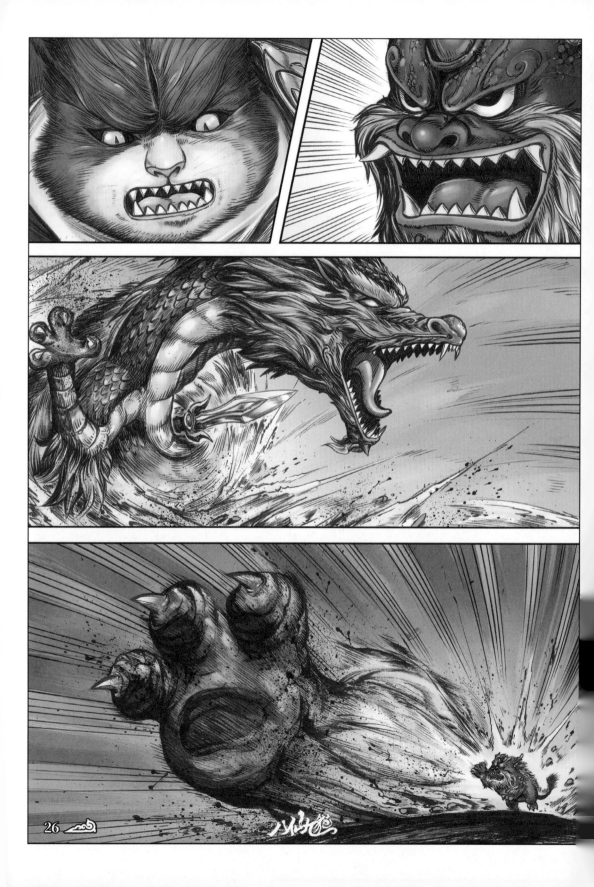

26

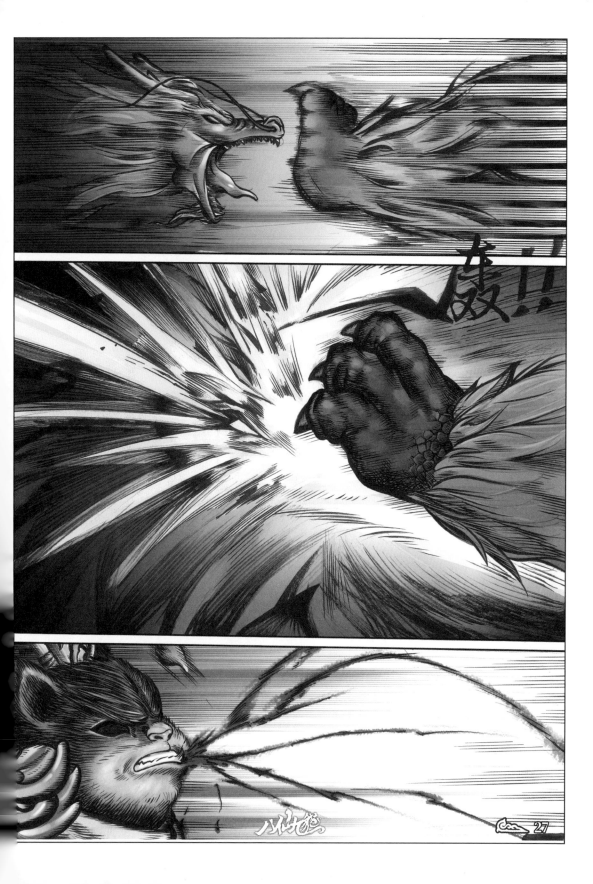

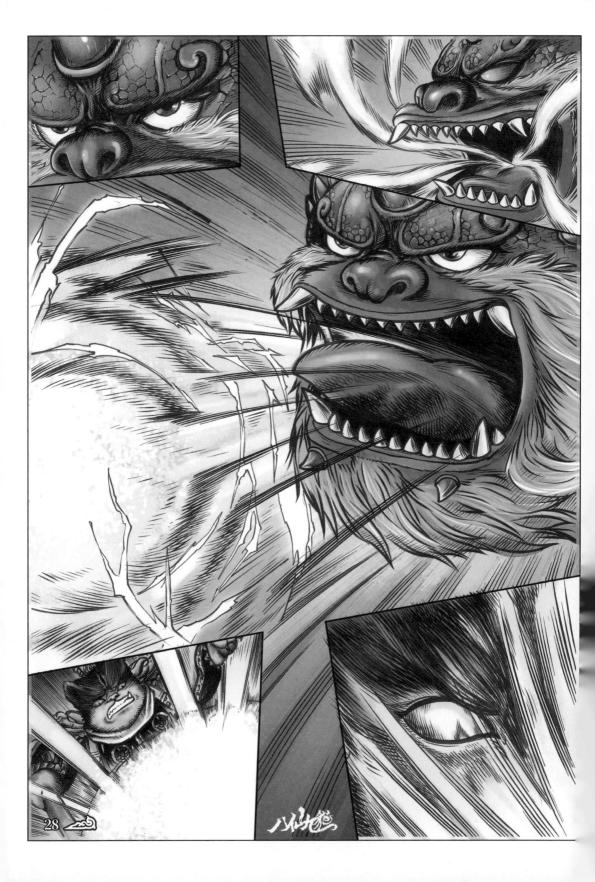

28

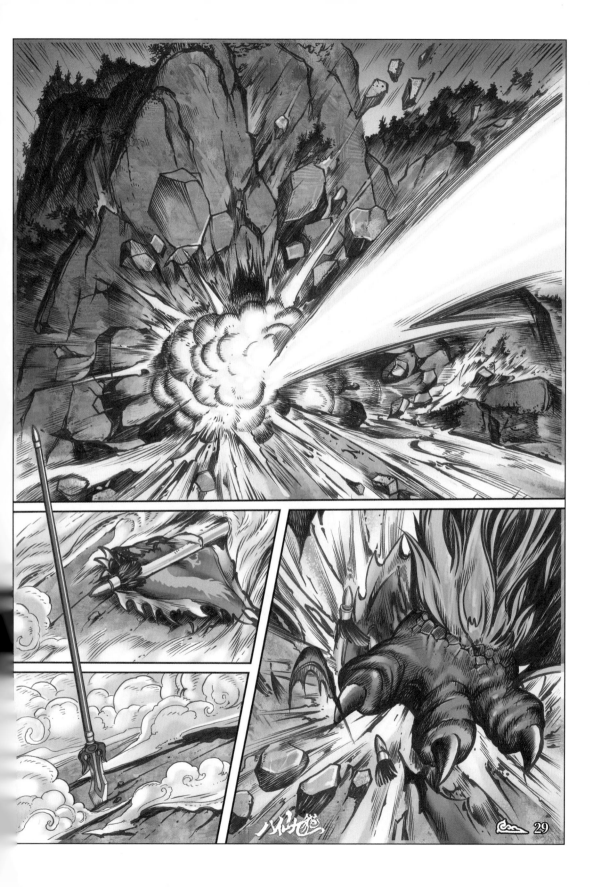

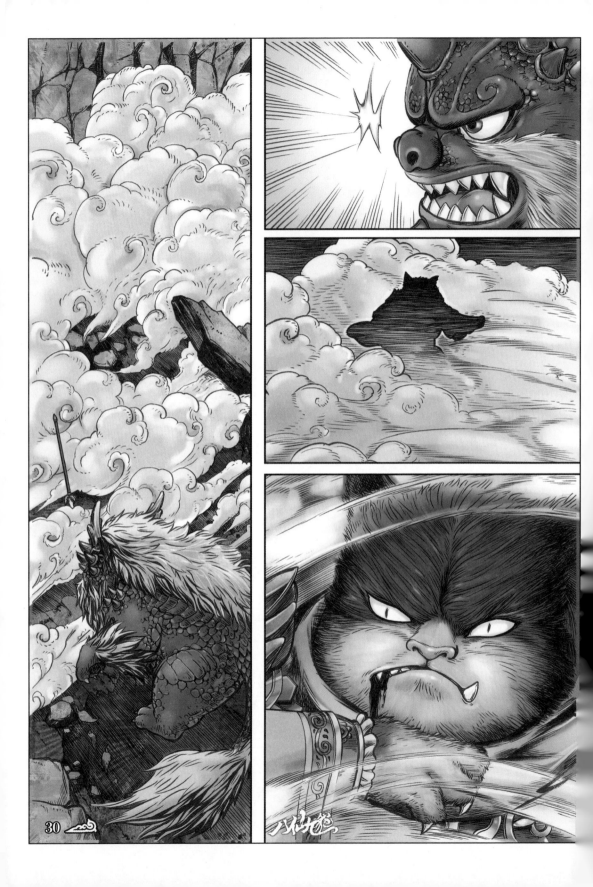

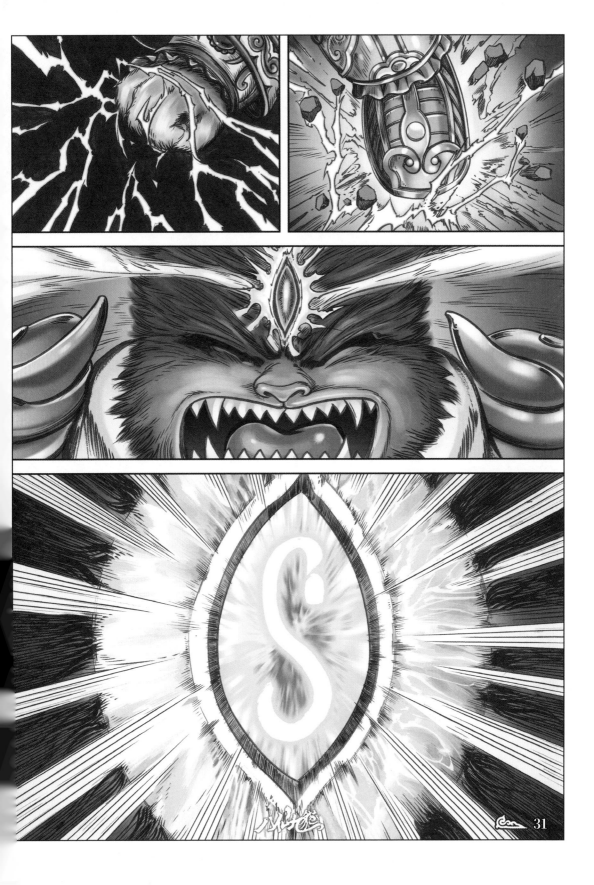

31

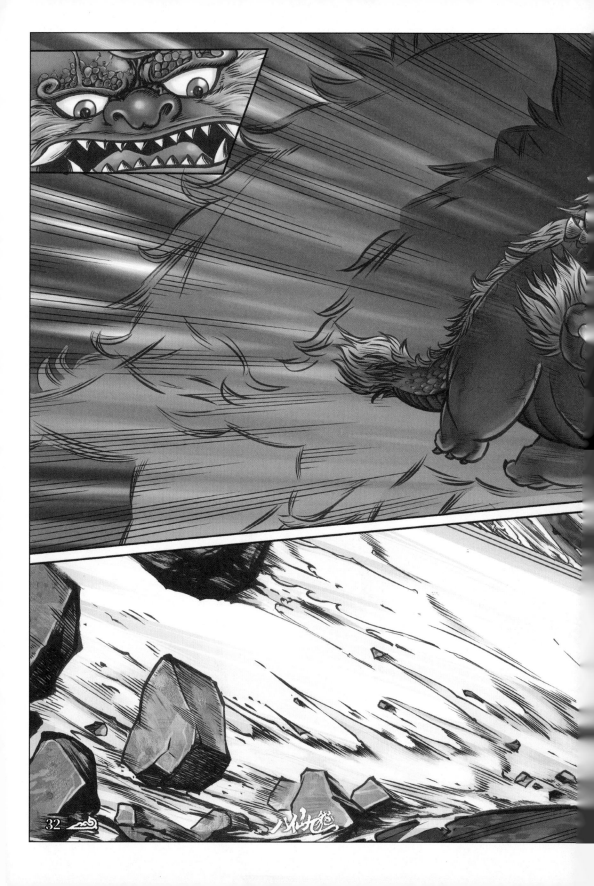

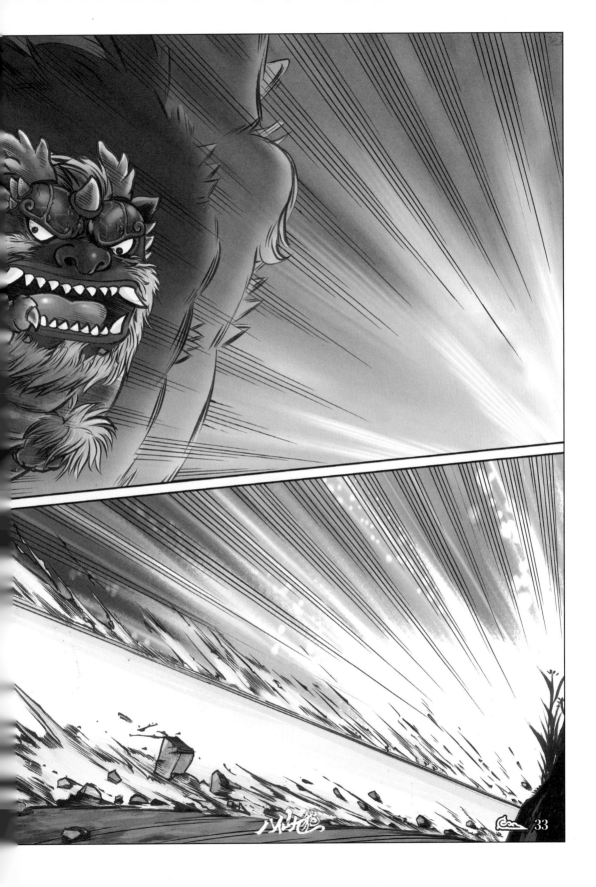

33

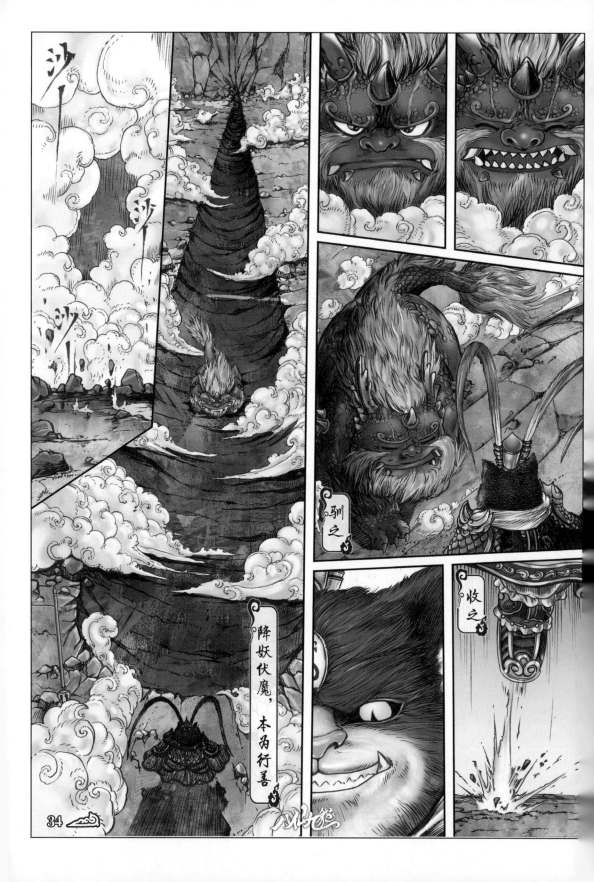

降妖伏魔，本為行善。

驯之

收之

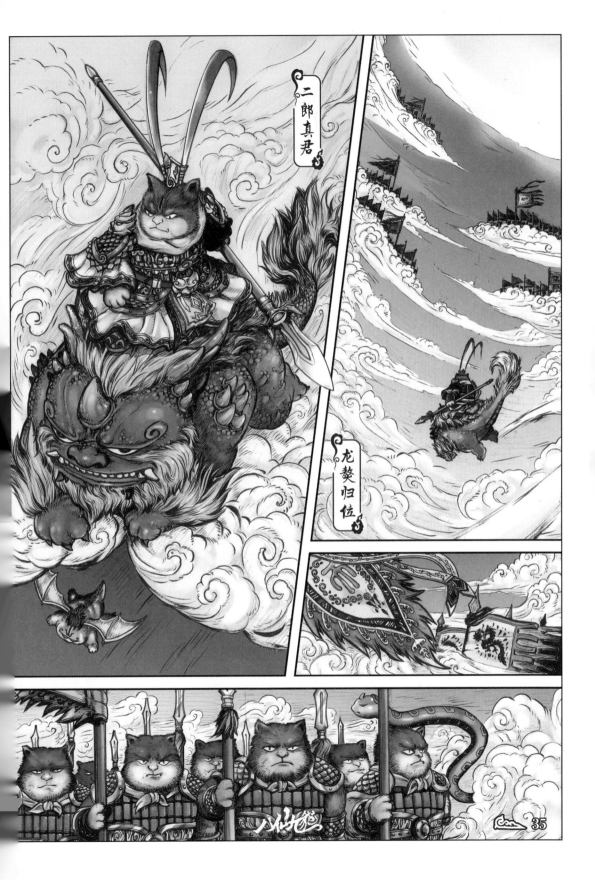

二郎真君

龙獒归位

35

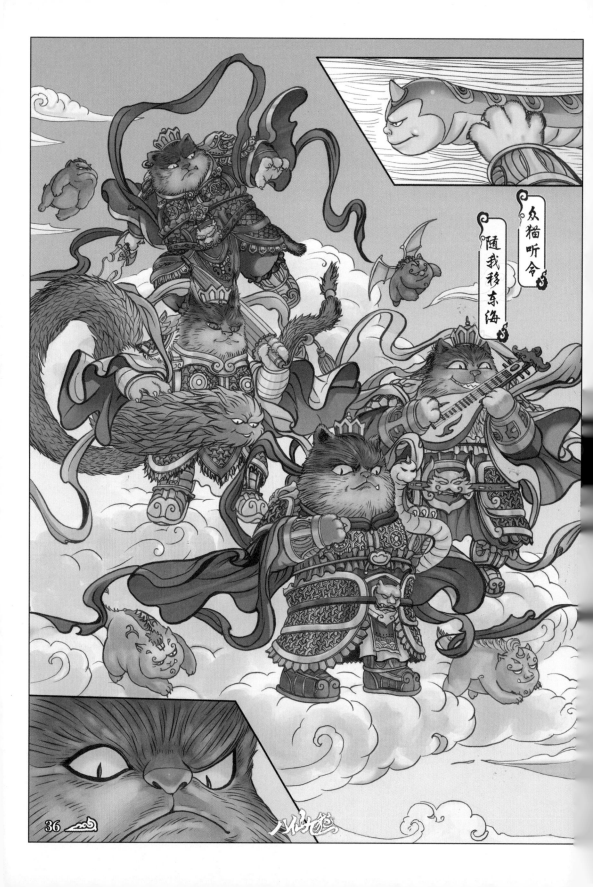

众猫听令

随我移东海

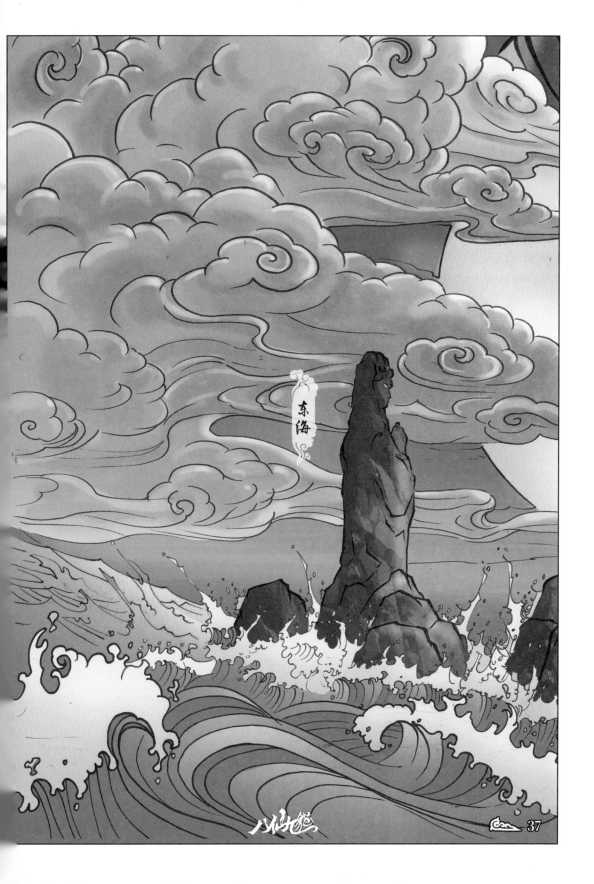

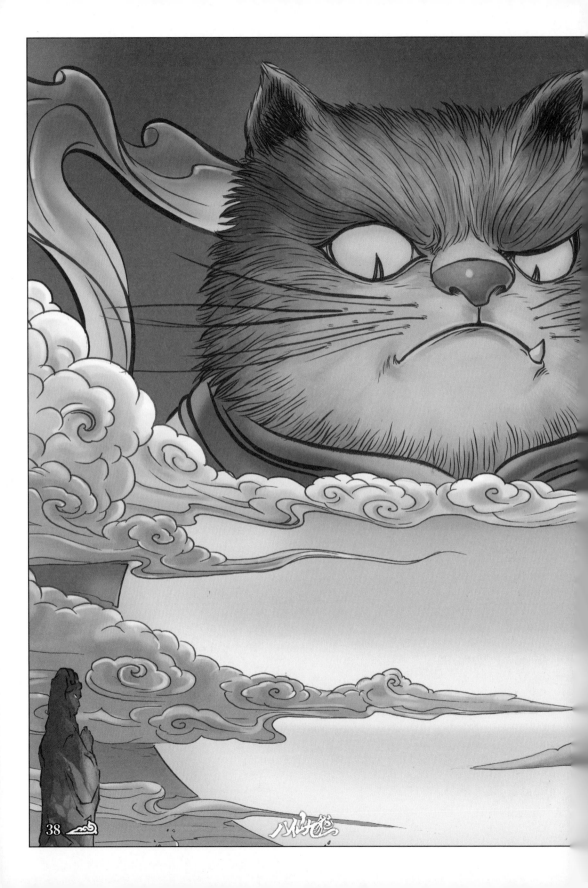

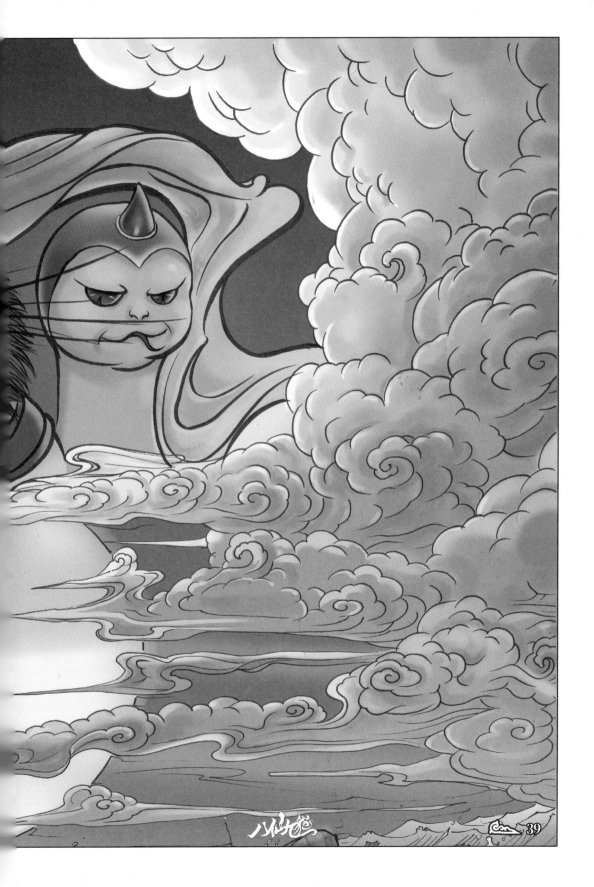